日本版面的法則

JAPANESE

LAYOUT

DESIGN

5 版型・字體・色彩・留白・配圖
大類精彩範例，帶你一次學好學滿 ●●●

編著——gaatii光体　　原點

如何閱讀本書

本書由五個章節組成，分別為平面構成、文字排版、色彩、留白、配圖。110 個來自日本設計師的版面設計作品，包含海報、傳單、門票、書籍、畫冊等類型，每件作品以高解析圖片、創作者原話、分解圖以及細緻的文字分析展示版面設計的創意。

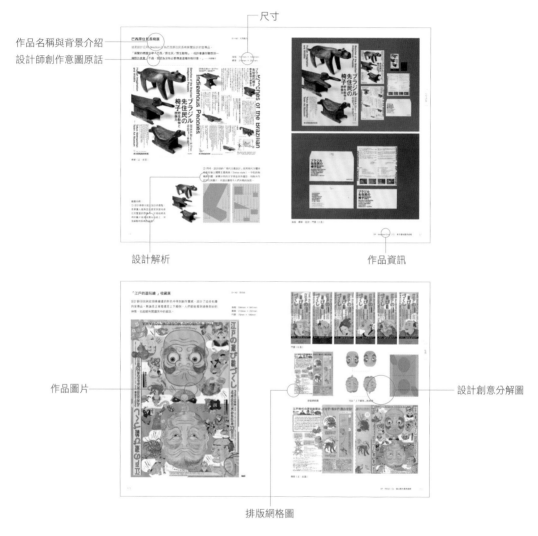

尺寸

作品名稱與背景介紹
設計師創作意圖原話

設計解析　　　　　　　　　　　　作品資訊

作品圖片　　　　　　　　　　　　設計創意分解圖

排版網格圖

縮寫名詞表

D	Designer 設計師	PH	Photographer 攝影師	PD	Producer 製作人
CD	Creative Director 創意總監	CW	Copywriter 文案	PC	Progress Control 進度管理
AD	Art Director 藝術總監	DF	Design Firm 設計公司	A	Artist 藝術家
ILL	Illustrator 插畫家	CL	Client 客戶	DWG	Drawing 藝人

日本平面設計中的「粹」

　　笨拙的手繪線條，由圓形、三角形、四邊形等基本圖形組合起來的簡單造型，用基本字體呈現的文字，像電腦初學者做出來的生澀版式。這種一邊在構圖上追求高度平衡感，一邊又刻意表現成「肩膀失去力氣」般的「肩無力系」設計手法，在我看來似乎已變成近年來日本平面設計的一種傾向。

　　這種「肩無力系」設計（在這裡先這樣稱呼它），捕捉著如今時代的氛圍，並與之共鳴，也被時代認可。當我自己思考這種設計的生成背景時，彷彿看見它與「侘茶」的誕生前夕相重疊。

　　所謂「侘茶」，是一種講求簡素清寂境地「侘寂」精神的茶道流派，為了與奢侈的「書院茶」相抗衡而開始在日本桃山時代流行，被認為由茶道大師千利休創立。可以想見，侘茶的始興，是對崇尚華麗的桃山文化的一種反抗式對立。也就是說，與其窮奢極欲、盡顯華貴，還不如在四疊半大小[1]的空間當中，用最小的陳設，表現出宇宙般的最大世界觀，那才更加了不起（cool）──大概這就是千利休的想法吧。

　　我感到「肩無力系」的設計表現與此有著類似精神。由於社群媒體的普及，現在的人們更容易表現自我，也更容易看穿這些表象，故而產生了對任何用心的東西都冷眼旁觀的風氣。在這種風氣之中，比起把什麼東西做得更精細、更美化，還不如表現出事物的真實面貌、或是表現出自己的內在感受，這樣就好。「肩無力系」就是類似這樣一種態度。

　　不過，「肩無力系」的設計在此之後會不會繼續大放異彩，沒有人能確定。不會固定持續喜好單一價值觀，這也是日式審美觀的特色吧。

　　在日本重要的審美觀念中，有所謂「粹」的概念。「粹」在辭典上解釋為「無論是本身還是周遭氛圍都是清爽俏皮的」，但也有一種色氣（誘惑）在其中，根據九鬼周造在《「粹」的構造》中所述，「粹」是由「媚態」、「骨氣」、「死心」三部分構成。「媚態」就是色氣；「骨氣」就如字面意思，是志氣、驕傲之義；以及「死心」，雖有許多不同解釋，我個人認為是指對事物不拘執，能簡單地抽身離開。簡而言之，並不特別執著於什麼（有時只是因為驕傲而不願執著），善變的人們輕易地就在新的價值觀中感受到誘惑，這樣就能稱之為「粹」吧。還有另一種強調執著之用的價值觀就是「野暮」（「粹」的反義詞，直譯為不通世故、不近人情，可以理解成老頑固）。這樣想的話，「江戶人不留隔夜財」或者「江戶人就像五月的鯉魚旗（隨風飄擺）」之類的俗語，就是江戶時代「粹」的風流精神表現吧。

「侘茶」和「肩無力系」也是這樣，並非真的是絕對出色的東西，只不過是斷然脫離某種價值觀而被新的價值觀引誘，這樣的狀態具有「粋」的品格，所以才會讓人感到瀟灑吧。

在 2018 年和 2019 年參與的「武藏野美術大學優秀作品展」上，我試著擺脫現有的價值觀，對新的事物進行了探索，回頭看或許正是屬於我自己的「粋」之實踐吧。將注意力集中在自己腦海中的顏色和形狀上，以不同於「肩無力系」的筆觸進行創作。最後嶄新的設計風貌獲得獎項肯定，證明這次嘗試的成功。

我最近開始重視的事情之一，就是有意識地關注腦內在意的東西。原因很簡單：2015 年的東京奧運會徽事件[2]，讓我不單純只是盡量避免從現有事物中汲取靈感，我也更為積極地「關注自己」，以獲得新價值的啟發。

人的頭腦之中，總能靈光乍現，或許是某個特定時刻的必要事物，或許是出於完全的無意識、毫無道理就那麼存在的事物。雖然話題有點扯遠了，我不知道為什麼，但據說在人工智慧之間的對話中有些現象是人類無法理解的。不過我想像我們可以通過大腦中的東西，「無意識地」認識它們。這些超出人類智慧的東西，是我們人類無法用現有詞彙去解釋的。如果我可以捕獲那麼一點在我腦海中來來去去的微弱知覺，我就能發現新東西。之後若能再從中獲得對這個新世界的記述方法（世界觀的表現方式），那麼作為設計師，沒有比這個更重要的了。諸多價值觀就在腦中的已知事物與未知事物間搖擺不定，我們浸濡其中，而在被愚弄的過程中，也開拓出新的表現方法，這或許就是我現今的「粋」之所在。我越來越期待自己今後的探索之旅了。

註譯
1 日本傳統茶室規格，即 7.29m[2]。
2 2015 年，佐野研二郎設計的東京奧運會徽疑似抄襲，一時轟動日本設計界。

精木寬和
ABEKINO DESIGN 創始人·設計總監
2019 年 7 月 2 日

參考資料

·新村出，《廣辭苑》第七版〔M〕，岩波書店，2018。
·安田武、多田道太郎，《讀「『粋』的構造」》（『「いき」の構造』を読む）〔M〕，築摩書房，2015。

Contents

平面構成

包浩斯設計學院是一所教授藝術、設計、建築和設計教育方法的學校，於 1919 年在德國威瑪設立，它是現代設計及教育方法的里程碑，影響至今已有一世紀。1927-1929 年，水谷武彥成為第一個到包浩斯留學的日本人，完成課程後他將包浩斯思想帶回日本，在日本的設計教育中提出「構成」的設計理論。這個現代設計的概念逐步得到發展並進入了日本設計的教育課程，隨後傳到了韓國、中國等亞洲國家。

對於本書討論的日本版面設計主題，倘若用「平面構成」的思路去看這部分作品，也許會有好玩的發現。

一些常見的平面構成形式：

重覆──相同的元素重覆布局。

近似──多個相似元素組合，形成相關性。

漸變──一個元素有規律地變化。

放射──以一點或多點為中心，向四處擴散或向中心聚集。

軸向──將模組元素布局於中心點周圍或其兩側。

密集──基本元素自由排列，形成疏密不一的畫面。

對比──任何的大小、方向、疏密、虛實、造型、色彩、肌理等都能構成對比效果。

節奏──重覆的主題或元素在規則或不規則的間隔上出現。

「我愛日本畫」日本畫展覽

D＋AD：羽田純

富山縣水墨美術館的日本傳統畫展覽，宣傳材料有海報、傳單及門票。橫山大觀的畫作《無我》被選作海報的主視覺元素，這套設計的重點是版面上一系列多變的構圖。

海報：594mm × 841mm
門票：70mm × 180mm
傳單：210mm × 297mm

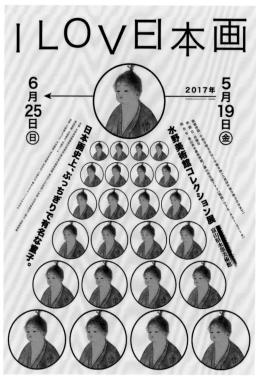

傳單（正、反面），正面與海報設計相同

版面分析：
① 英文標題和漢字的巧妙結合。

I LOVE 日本画

I LOVE日本画

② 設計師將同一元素進行靈活排版，版面設計展現平面構成中重覆、漸變、對比等手法。

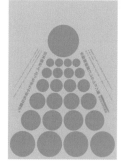

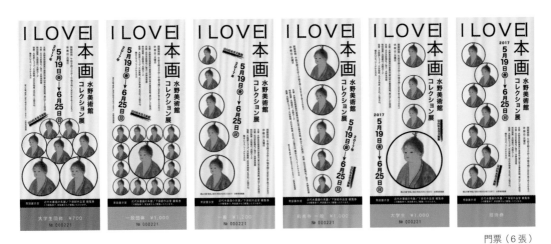

門票（6張）

重覆＋大小漸變

重覆＋大小對比

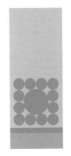

重覆＋大小漸變

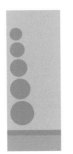

重覆＋大小漸變

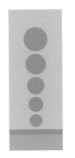

重覆＋大小對比

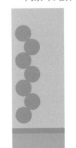

重覆

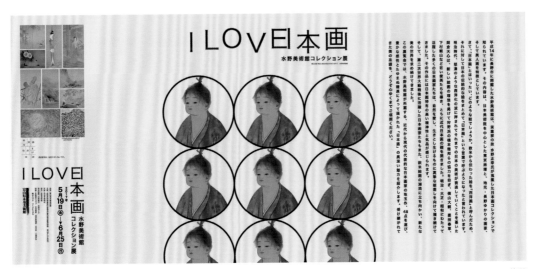

傳單

「江戶的奇跡，明治的光輝」日本畫展覽

D＋AD：野村勝久

岡山縣立美術館舉辦的日本畫展，展出從江戶時代到明治時代的多位藝術家的作品，此為設計師野村勝久設計的宣傳海報。

海報：515mm × 728mm

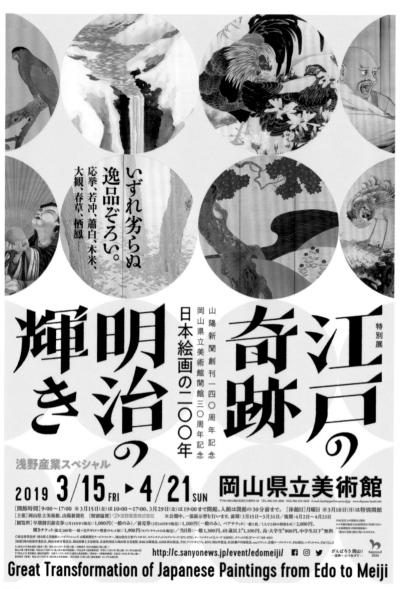

海報

版面分析：

① 標題使用加粗的明朝體，每個筆畫粗細不一。

② 為了表達參展藝術家數量之多，設計師利用平面構成中的「重覆」，將黃色圓圈平鋪在版面中，並在圓圈裡嵌入不同藝術家的代表作。黃色圓圈使用螢光特色印製。

石見美術館浴衣展

D＋AD：野村勝久

這是一場「浴衣」的專題展覽，海報由野村勝久設計，採用了藍色和白色條紋表現浴衣的清涼感。

海報：515mm × 728mm

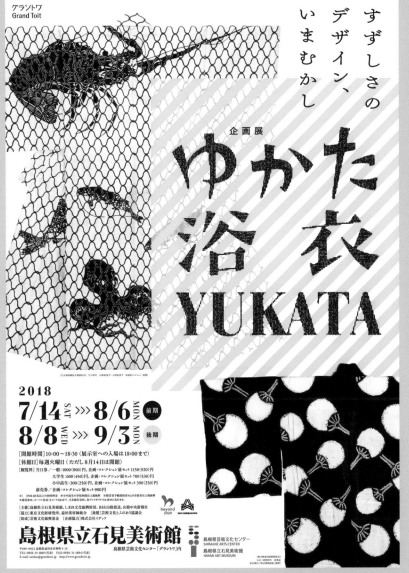

海報

版面分析：

① 淺藍色條紋以特色印製。標題文字的質感取自藍染布料的紋理，貼合了主題。

② 設計師在版面編排上採用對角構圖，將浴衣的紋樣與藍色條紋重疊，表現出浴衣布料的摺疊。

ALTA 百貨浴衣展

D：Kazunori Gamo、Shiho Fujioka
AD：Kazunori Gamo

設計公司 GRAPHITICA 為時裝百貨公司 ALTA 的浴衣展製作了宣傳材料。

海報：728mm × 1030mm

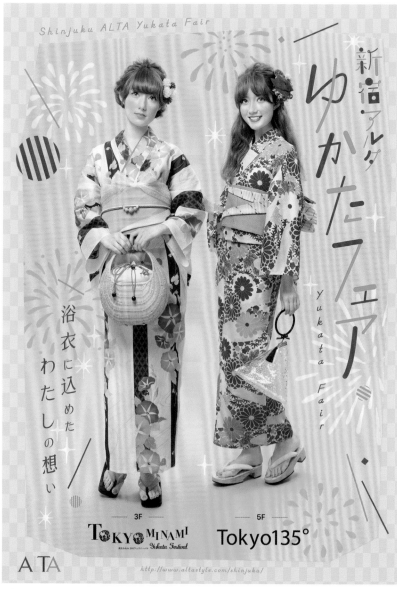

海報

版面分析：

① 設計師利用藍色調和紅色調兩種對比色，設計標題字體，字體線條簡單活潑。

② 底圖的處理方式與平面構成中「近似」的方法相近，以煙花、星點、方格三種形態近似的圖案作為底紋，配合海報歡快的氛圍。

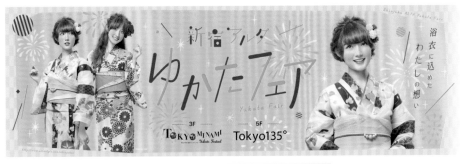

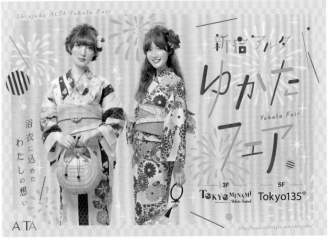

平面構成

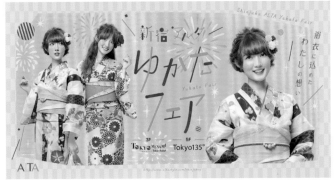

戸外海報（3 張）和網站BN

花道龍生展：IKE-BUZZ

D＋AD：酒井博子

酒井博子為 2017 年花道龍生展「IKE-BUZZ」製作宣傳品。龍生派是日本花道流派，創立於 1886 年，提倡捕捉植物一枝一葉的姿態。

「主視覺設計由明亮的顏色和簡單的圖形組成，目的是吸引那些對花道不感興趣的年輕人。」——酒井博子

海報：728mm × 1030mm
傳單：100mm × 148mm

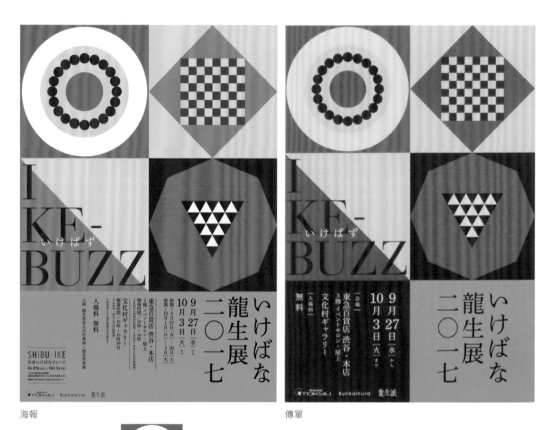

海報　　　　　　　　　　　　　　　　傳單

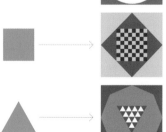

版面分析：

① 圖案以圓形、四邊形和三角形重覆組合構成。

② 設計師酒井利用網格系統，將版面分割成六個框格。

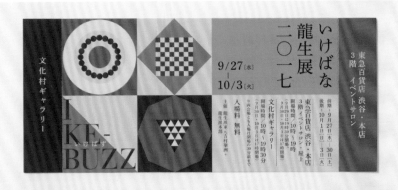

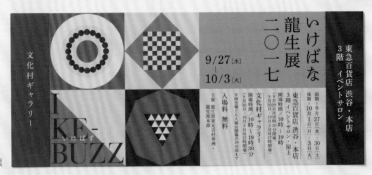

門票

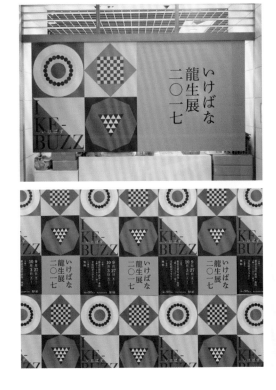

大名家與婚禮用具展

D＋AD：大原健一郎

日本宇和島市立伊達博物館舉辦的傳統婚禮用具展覽，傳單由設計師大原健一郎製作。

傳單：210mm × 297mm
折頁：100mm × 210mm

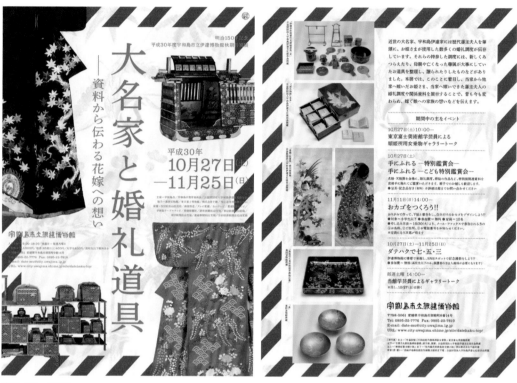

傳單（正、反面）

版面分析：
紅色斜槓組成的邊框是傳單設計的亮點，它讓圖文資訊顯得緊湊，同時強調了設計的形式感。

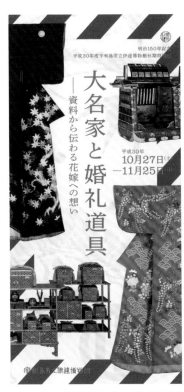
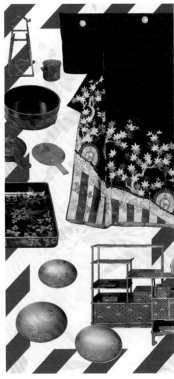

折頁（正、反面與展開頁）

<table>
第1展示室 真田家と伊達家
</table>

第1展示室
真田家と伊達家
— 受け継がれるもの、お譲りのもの —

真田宝物館蔵

法雲院様御詠歌高畫院様写	1巻
庭梨子地蒔絵広蓋	2枚
黒塗竹に番紋散根芹蒔絵広蓋	1枚
盃	3枚
総絲毛引威二枚胴具足	1領
短冊	1葉
法螺貝	1個
松代之図 ※写真パネル	1
真田幸隆画像	1幅
團像の旗　伝・真田幸隆所用 ※写真パネル	1
昇梯子の具足 ※写真パネル	1
関ヶ原合戦絵巻　下 ※写真パネル	1
武ণ大明神（真田信之）御像 ※写真パネル	1

東京富士美術館蔵

竹雀紋堅三引両紋牡丹唐草蒔絵女乗物	1挺

個人蔵

伊達村壽　書	1幅
黒塗雪輪紋竹に番紋散折枝桜文蒔絵料紙箱	1合
黒塗雪輪紋竹に番紋散折枝桜文蒔絵硯箱	1合

公益財団法人宇和島伊達文化保存会蔵

『源氏物語』豆本	54帖
『道の記』草本	1冊
「大通院殿御自筆御親別御自詠」	1巻
伊達村壽像・懐姫像	各1
黒塗雪輪紋竹に番紋散折枝桜文蒔絵色紙箱	1合
黒塗雪輪紋竹に番紋散折枝桜文蒔絵文机	1脚
雪輪紋桜文蒔絵盤	1面
赤綸子地御紋散松竹梅鶴文様具足下着	1領
「鑑照院様之事御膳方」	1通
「鑑照院様御道具」	1巻
「鑑照院様御道具」（写）	1巻
「正姫様御入輿御道具帳」	1冊

第2展示室
婚礼調度と装い
— 図解とともに —

株式会社千總蔵

牡丹藤花東齊海波文様小袖	1領
幔幕紅葉文様小袖	1領
「当世染様千代のひいなかた」元禄7年	1冊

公益財団法人宇和島伊達文化保存会蔵

赤綸子地藤文様小袖	1領
梨子地花丸文蒔絵衣桁	1棹
『女中床飾蔵奥上』	1巻
『女中床飾蔵奥下』	1巻
枠付螺鈿唐人文蒔絵画絵藏	1組
螺鈿人物蒔絵飾台	1基
金碼・孔雀図　春木南溟筆	2幅対
『婚礼器式之図』	1巻
花菱月丸扇紋蒔絵寄掛	1基
花菱月丸扇紋散蒔絵大角赤手箱	1合
花菱月丸扇紋散蒔絵阿古陀香炉	1組
『御厨子黒棚飾之巻』	1巻
花菱月丸扇紋散蒔絵黒棚道具	1式
花菱月丸扇紋散蒔絵厨子棚道具	1式
『書棚櫃』	1巻
花菱月丸扇紋散蒔絵書棚道具	1式
9代藩主伊達宗徳夫人佳姫写真 ※写真パネル	1
金地色紙短冊帖交籠屏風	6曲1双
花菱月丸扇紋散蒔絵女乗物	1挺

館蔵品

白綸子地菊牡丹桔梗折枝軍配団扇文様打掛	1領
竹に番紋紋折菊絵地御所解文様振袖	1領

第3展示室
大名家から華族へ
— 変わるもの、変わらぬもの —

公益財団法人宇和島伊達文化保存会蔵

紗綾綾形折枝菊竹文蒔絵鏡箱	1基
紗綾形折枝菊竹文蒔絵鏡箱・鏡	1揃
紗綾綾形折枝菊竹文蒔絵眉台	1基
紗綾綾形折枝菊竹文蒔絵湯桶・盥	1具
紗綾綾形折枝菊竹文蒔絵耳盥・置	1具
紗綾形折枝菊竹文蒔絵手拭掛	1基
紗綾綾形折枝菊竹文蒔絵渡金箱・渡金	1合
紗綾綾形折枝菊竹文蒔絵鉄漿・歯恍台	1具
牡丹図　鴛谷女史筆	2幅対
写生草子　伊達孝子筆	2冊
10代夫人伊達孝子写真 ※写真パネル	1
小鳥に花文蒔絵香草箪	1組
『源氏香の記』	1枚
10代伊達宗陳写真 ※写真パネル	1
大礼服	1具
御大磯参列記念華族集合写真 ※写真パネル	1
ボンボニエール（銀製乾型）	2個
ギヤマン菓子器	2合
ギヤマン皿	2枚
銘酒器	2合
切子脚付杯	2脚
白地藍彩薔薇文輪花形平鉢	1枚
昭憲皇太后自詠色紙（写）	1幅
北白川宮富子妃写真 ※写真パネル	1
銀製御紋章付硯箱入・盆	1具
龍胛押・榔・簪	1具
11代宗彰と美智子の結婚における集合写真 ※写真パネル	1
桃色羽二重文掛袴・緋纏・乾	1具
伊達宗紀百賀記念家族写真 ※写真パネル	1
御書観覧	1冊

館蔵品

松根家家族写真	1枚
御原初子ハガキ　松根敏子宛	1枚

佐藤可士和印刷實驗海報

D＋CD：佐藤可士和
AD：Yoshihito Kasuya

「平面實驗」展（Graphic Trial）是 TOPPAN 凸版印刷株式會社舉辦、邀請創作者共同參與的年度實驗展覽，目的是深入探討平面設計和印刷技術之間的關係和可能性。設計師佐藤可士和受邀參展，他的主題是找出印刷品質的極限，他評估的實驗項目包括：多層印刷的密度、同色油墨比較、格線與字級大小的限度、不同線條每英吋間的差異、每次印刷過程墨水量的變化情況。

佐藤可士和將實驗結果視覺化，以平面海報的形式呈現。在海報裡，他將明確的指標數值視覺化，為原本著重依賴個人直覺的傳統印刷方法，注入了新的交流維度，並將印刷技術的框架展現出來。

海報：515mm × 728mm

材質比較

同色油墨比較

網點比較

3.50 pt

3.00 pt

2.50 pt

2.00 pt

1.50 pt

1.00 pt

0.95 pt

格線與字級大小的限度

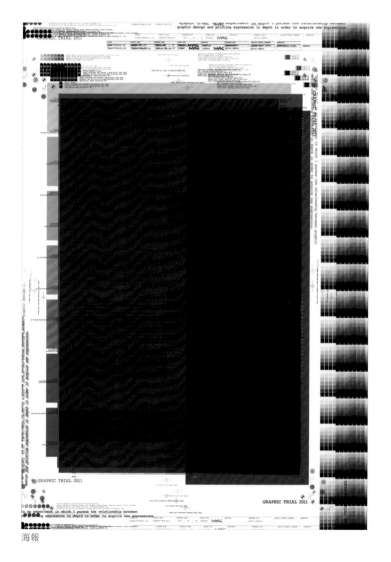

海報

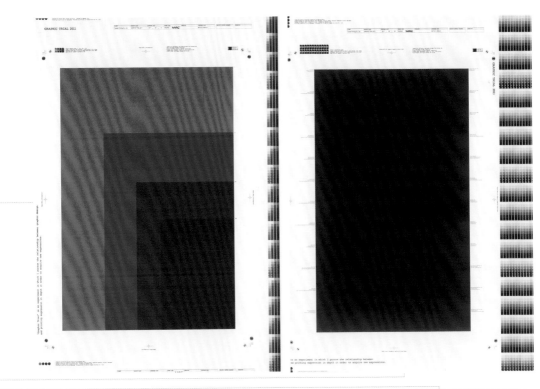

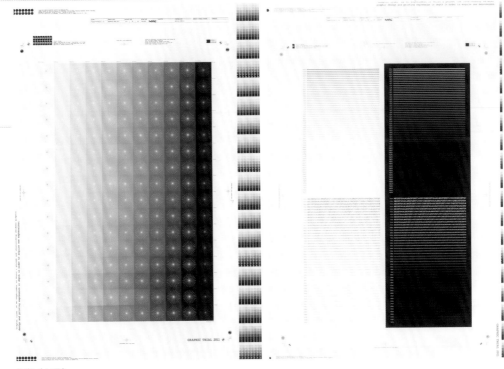

海報（4張）

《息子》舞台劇

D＋AD：秋澤一彰

《息子》舞台劇的主題為「父母對兒子的情感」，劇情圍繞「記憶中的兒子和如今的兒子」、「理想中的兒子和現實中的兒子」展開，設計師秋澤一彰為演出設計了宣傳海報。

「我用晃動的字體效果來表達捉摸不定的情感。」——秋澤一彰

海報：728mm × 1030mm

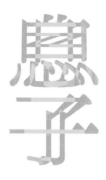

重覆疊加

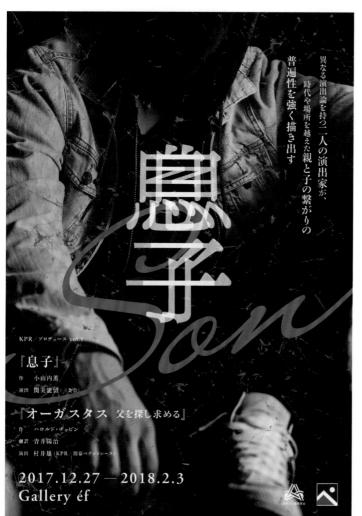

海報，與傳單正面設計相同，右為傳單反面

　DF：Akizawa Design｜CL：KPR Kimaku Pennant Race

KATAGAKI JCT 現代舞

D＋AD：秋澤一彰

設計師秋澤一彰為 Idevian crew 舞團演出的 KATAGAKI JCT 現代舞
表演製作的海報。

「漫舞中，舞者相連一氣，錯綜交織。高解析度的印刷，讓細節得以
保留，畫面深度也因此提高。」──秋澤一彰

海報：728mm × 1030mm

平面構成

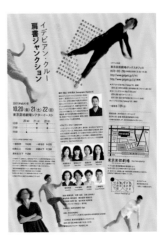

海報，與傳單正面設計相同，右為傳單反面

DF：Akizawa Design | CL：Tokyo Metropolitan Theatre

《明日的女巫（又名Rocky Macbeth）》舞台劇

D＋AD：秋澤一彰

該劇導演擅長改編西洋古典戲劇，這次將日本 70 年代漫畫《小拳王》（あしたのジョー，直譯即「明日的丈」）與莎翁名劇《馬克白》（Macbeth）融合成現代的沉浸式戲劇。秋澤一彰透過插畫、字體排印術和版面設計，呈現出擂台上的激烈狀態。

海報：728mm × 1030mm

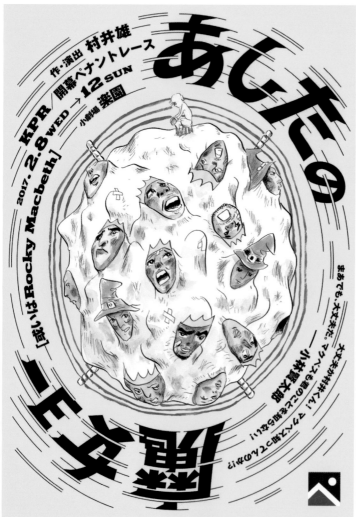

海報，與傳單正面設計相同，右為傳單反面

版面分析：
版面以擂台為中心，圍繞著中心的一圈圈線條，營造了一種向外擴散、快速旋轉的視覺效果。

南後由和研討會論文集

這是一本論文集，收錄了明治大學副教授暨社會學家南後由和主持的研討會畢業論文，內容主要表達社會學家們的思想，例如他們對於調查與分析廣闊社會領域是如何思考的。

D：中野豪雄、Ami Kawase、
Yoshimori Yoshikawa、Takumi
Maezawa、Ebara Mirai、Tokuda、
Natsumi、Juri Ishikawa、
Katayama Natsuno、Morita
Asuka、Momoko Yamazaki
AD：中野豪雄

書封：210mm × 297mm

平面構成

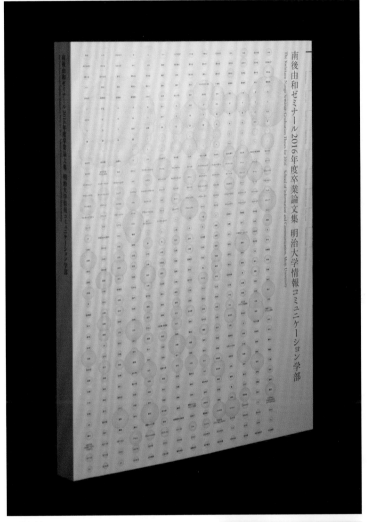

立體書封

版面分析：
① 設計團隊利用平面構成方法中的「重覆」和「大小對比」設計了封面。

② 據設計團隊介紹，封面上的圖樣，是由每篇論文的標題組成；作者的名字及其頭銜決定了圓圈大小；書口上條狀圖般的索引設計，便於讀者查找資訊。

《不會飛的鳥與旋轉木馬》

D＋AD：寺澤圭太郎

電影《不會飛的鳥與旋轉木馬》講述一名在出版社實習的女大學生與另一名實習生的愛情故事。宣傳海報由寺澤圭太郎設計。

「紅、藍兩種主色調和一個環形外框，組成了視覺強烈的版面，表達了電影中現實世界與想像世界之間的穿越。海報採用 CMYK 四色在霧面的雪銅紙上印刷。」——寺澤圭太郎

海報：515mm × 728mm

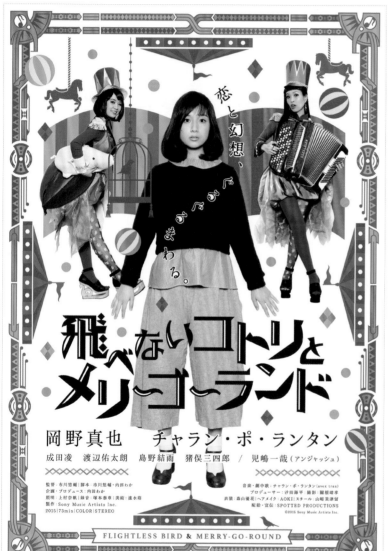

海報

版面分析：

① 以女主角的形象為中軸、左右對稱的構圖。

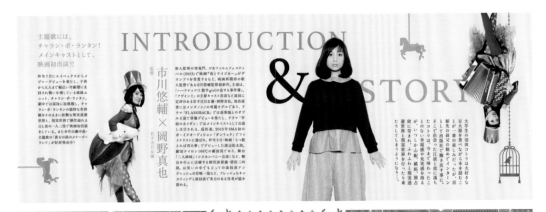

平面構成

INTRODUCTION & STORY

主題歌には、
チャラン・ポ・ランタン!
メインキャストとして、
映画初出演!!

監督
市川悠輔 × 岡野真也

和手洋社協攝

新人監督の登竜門、ぴあフィルムフェスティバル(2015)で映画「夜とケイコター」がグランプリを受賞するなど、映画界期待の新人監督である市川悠輔監督最新作、主演は、「ハートチャッツ!!」の主要キャスト出演などで定評のあるお笑い界随一の演技派、岡野真也。他にはメンズノンノの専属モデルでもあり、ドラマ「FLASHBACK」では高梨臨との主演で映画デビューを果たし、ドラマ「学校のカイダン」でメインキャストとして出演し注目される。成田凌、2013年SMA初のボーイズオーディション「ダンりょく」でファイナリストに選ばれ、約3月・映画「5つ数える」までの夢」でデビューした渡辺拓馬、劇団チロル100℃の劇団員であり、舞台「三人姉妹」(シスカンパニー出演)など、お笑いの中で目立って注目の演技派ブラッと次郎、舞台を中心に活躍する個性派俳優・設立四四郎、主題歌にはチャラン・ポ・ランタンの独特な世界観をまとめお演奏で彩る世界観や、現実世界で個性溢れるOL役の一人二役で映画初出演。

大学生の川田コトリは大好きな豆大福を食べながら小鳥を見守るこが一番の楽しみだったが、居候先の叔父の勧めでインターンとして出版社で働き出す事に。そこで出会った江面志恋になっそんな幸福の中で家族や未来不安を覚えあなたや現実逃避世界と現実世界を行ったりしてしまうような未来りしてしまうようになり。

圖案設計

FLIGHTLESS BIRD & MERRY-GO-ROUND

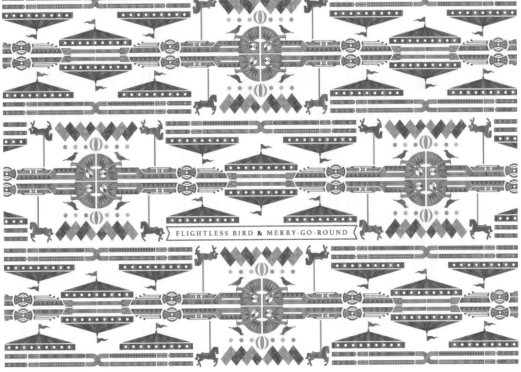

② 圖形化的字體設計,隱藏著小鳥的造型。

飛べないコトリと
メリ〜ゴ〜ランド

紅牛音樂祭

D＋AD：Q Asaba、
Kent Iitaka、Rei Ishii

2017 年，紅牛音樂祭首次在日本舉辦。為期四週的音樂祭設有十四個不同主題的音樂活動，設計師團隊 Mori Inc. 和 GOO CHOKI PAR 以漢字為主要元素設計了一系列海報，同時也製作了動態圖像（motion graphic）及其他宣傳媒材。

海報：多種尺寸

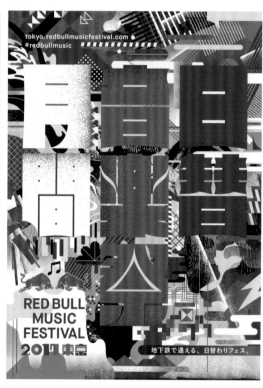

海報（2 張）

版面分析：

① 海報設計風格統一，版面以高飽和度的紅、藍、黃、灰、黑、白六種顏色構成。

② 設計團隊採用多種方法處理畫面元素。

噴槍效果

網點效果

疊加效果

漸變效果

手繪圖形

③ 專門為音樂祭設計的漢字字體。

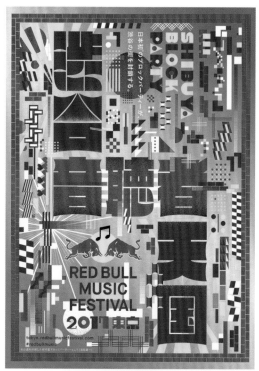

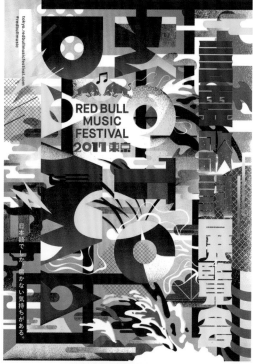

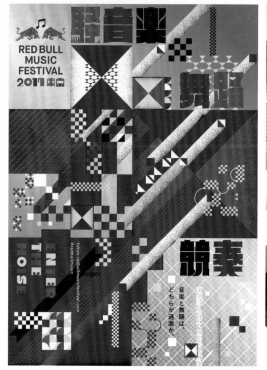

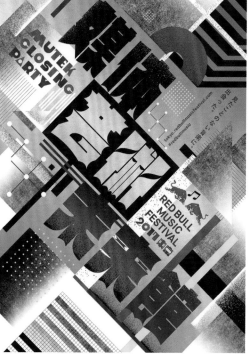

海報（4張）

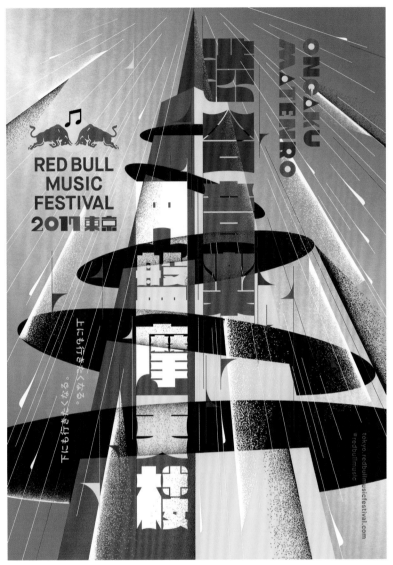

海報

④ 放射狀構圖多次出現。

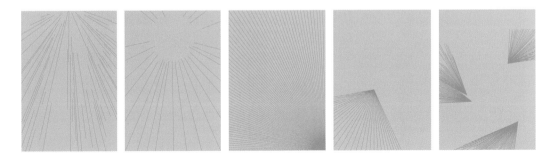

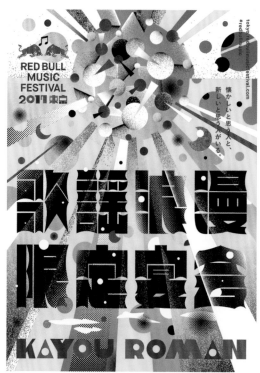

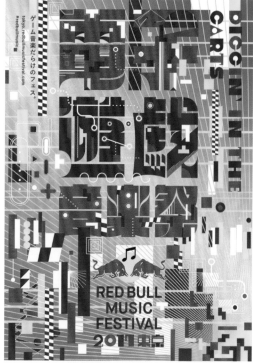

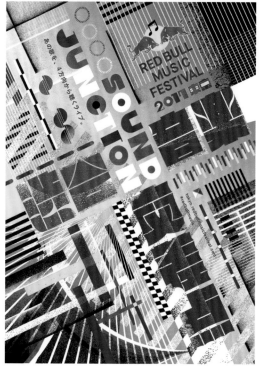

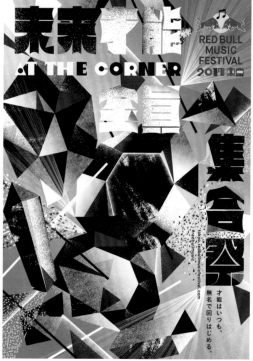

海報（4張）

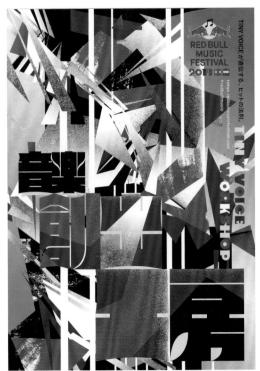

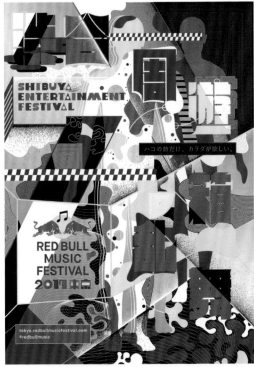

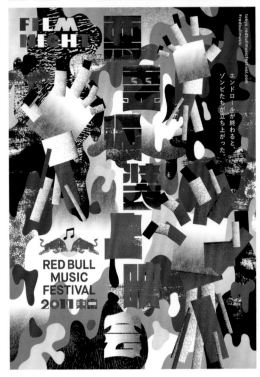

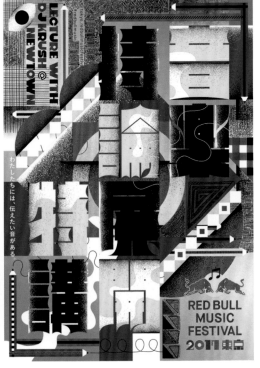

海報（4 張）

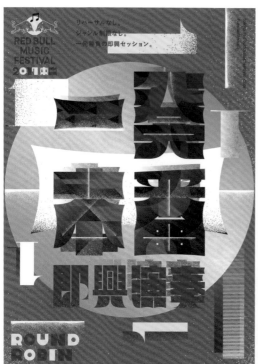

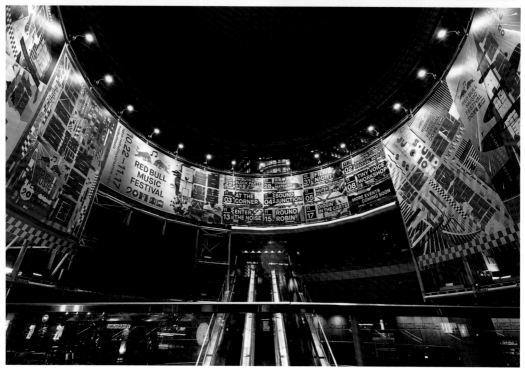

海報（1張），戶外應用圖（3張）

DF：Mori Inc.、GOO CHOKI PAR｜CD：原野守弘｜CL：紅牛

AIMING HIGH HAKUBA 藝術音樂文化祭

D＋ILL：渡邊明日香、Pauline Guerini

AD：渡邊明日香

海報：500mm × 707mm
傳單：210mm × 297mm
148mm × 210mm

AIMING HIGH HAKUBA 是日本白馬村舉辦的夏季藝術音樂文化祭，期間人們可以盡情玩耍，參與熱氣球、跳傘、彈跳床、游湖、爬樹、森林探險等活動。文化祭 logo、插畫和品牌設計由設計師渡邊明日香和寶琳・桂里尼（Pauline Guerini）完成。

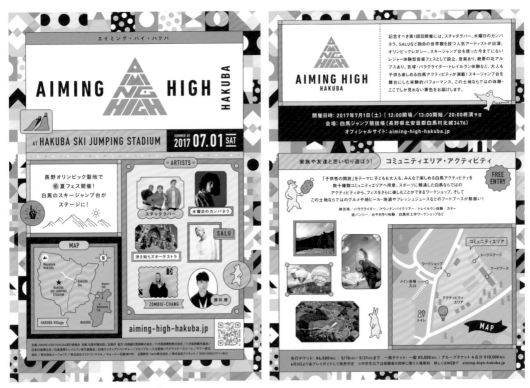

傳單（正、反面），正面也作海報使用

版面分析：

① 以冷色調、高亮度為主的色彩搭配，契合色彩豐富的夏季，給人清爽愉快的感覺。

② 多種基礎幾何圖形重覆組合，營造出豐富的畫面。

③ 版面以多個正方形構成，圖形和文字被置入其中。

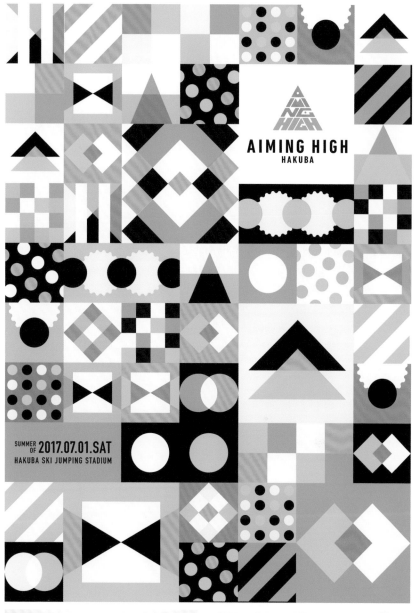

AIMING HIGH
HAKUBA

SUMMER OF **2017.07.01.SAT**
HAKUBA SKI JUMPING STADIUM

Ｔ恤圖案

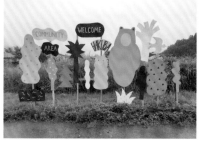

現場導視系統與草圖

佐賀縣陶瓷器手工體驗活動

設計公司 cosmos 為佐賀縣的藝術體驗活動設計了海報和場刊。

D：Taiki Nobata、亞聰理、
Takuma Kamata
AD＋CD：內田喜基

海報：728mm × 1030mm
場刊：182mm × 182mm

海報

版面分析：

① 設計團隊表示，為了能吸引更多人來參加這次活動，他們創作了普普藝術風格的海報，並利用金色的圓點和現場照片，呈現出喜感。場刊設計運用了簡明的版式和引人注意的對比色，目的在於凸顯各個提供藝術體驗的城市。

② 版面設計採用平面構成中「近似」的方法：略有差異的圓形斜向排列，傳達出活動的輕鬆與樂趣。

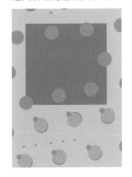

③ 手寫字體中，一隻手繪風格的小碗代替了「器」字的一部分，貼合陶瓷器和手工的主題。

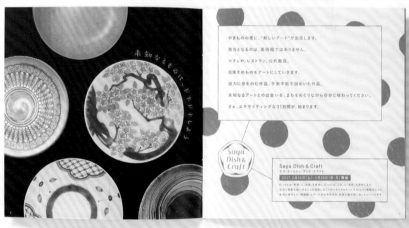

場刊封面與內頁
（3張）

「樂市樂座」文化祭

D：和久尚史

「樂市樂座」曾是日本十六世紀促進自由交易市場發展的經濟政策，青森縣善知鳥神社每年舉行同名夏季節慶，有紀念活動、藝術、音樂、美食等。2016 年和 2018 年宣傳海報由和久尚史製作。

海報：728mm × 1030mm

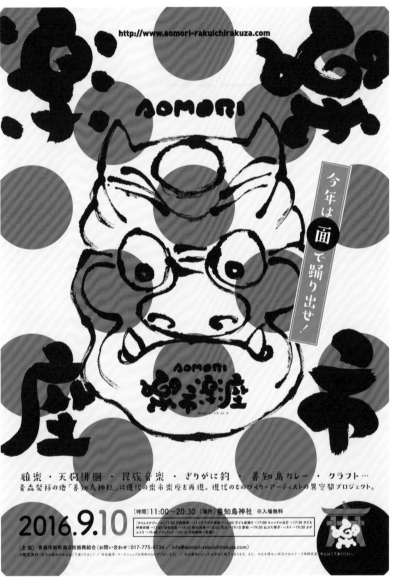

海報

版面分析：

① 2016 年海報的紅色圓點和 2018 年海報的黃色、綠色三角形為「重覆」排列，幾何圖形的設計和書法字體的組合，展現出現代感。

② 設計師以傳統書法的方式，創作了兩個不一樣的「樂」字，有趣的字體令標題變得更生動。

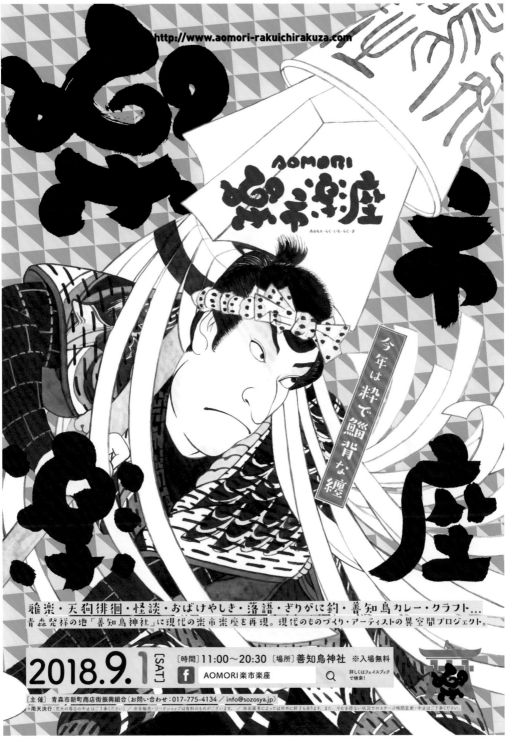

海報

「雜貨道」插畫研討會

D＋ILL：Takeuma

nariyuki circus 是日本關西的插畫師組織，常舉行設計藝術類活動。設計師 Takeuma（タケウマ）為其中一場「雜貨道」研討會製作傳單。在日本，插畫和文具雜貨行業密切相關，「雜貨道」研討會探討插畫在文具雜貨中的作用和設計可能，以及如何開發文具雜貨、如何與製造商合作等。

傳單：122mm × 186mm

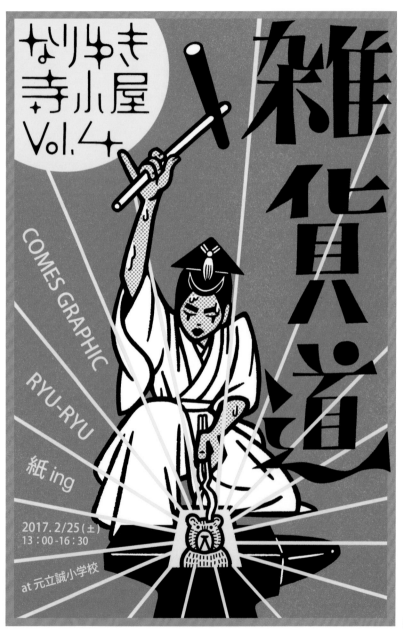

海報

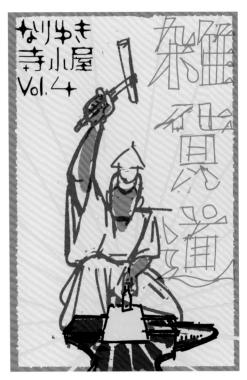
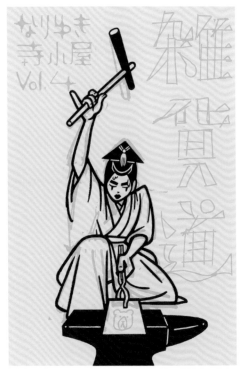

創作過程草圖（2 張）

版面分析：

① 設計師 Takeuma 為活動海報創作了一位打造商品的匠人形象，所用字體包括小塚 Gothic 和手寫體。

放射

② 工匠製作雜貨時形成放射狀的光線，線條構成了版面的基礎構圖。

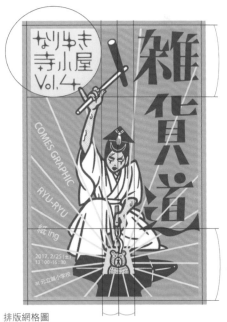

排版網格圖

Mujara 咖哩餐廳傳單

D：佐藤大介

位於日本京都，主營辛辣的咖哩料理。開業時，設計公司 sato design
製作了這套傳單。

傳單：210mm × 297mm

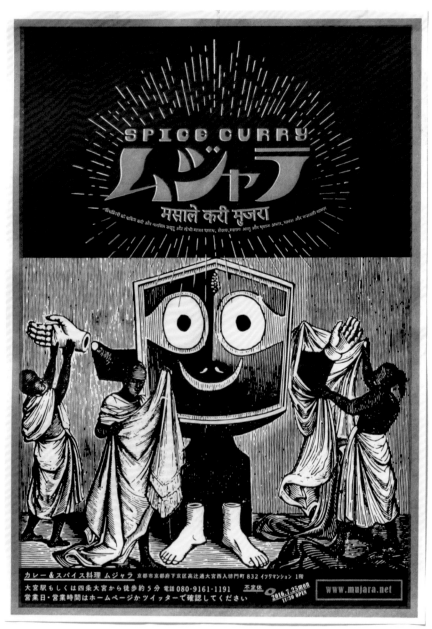

傳單

傳單（3張）

「印刷傳單時，我選擇了 Risograph 印刷機和螢光油墨。」——佐藤大介

版面分析：

① Risograph 簡稱 Riso，是一種一色一版的數位速印機，印刷兩色以上容易出現錯位。

② 螢光油墨和錯位效果讓畫面充滿質感，層次豐富。

「我們有意將手寫風格的文字和看起來很怪的字體結合起來，為的是傳達一點神祕感，這也正好貼合餐廳的形象。」——佐藤大介

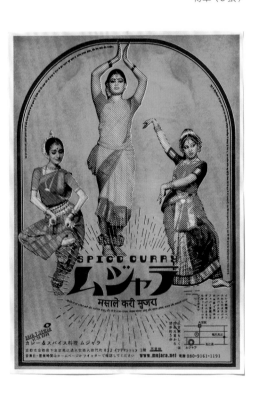

oltana 保養品雜誌廣告

D：古平正義

設計師古平正義為保養品牌 oltana 的產品創作了雜誌廣告。

雜誌廣告：464mm × 297mm（左）
210mm × 297mm（右）

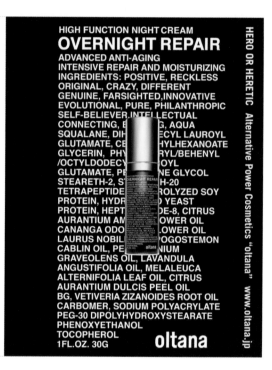

雜誌廣告

版面分析：
產品包裝上的文字被提取、放大並設計成雜誌內頁的廣告，
版面側邊新增了品牌廣告詞，產品的特性一目瞭然。

重覆與字體大小對比

INGREDIENTS: POSITIVE, RECKLESS, ORIGINAL, CRAZY, DIFFERENT
FAR-SIGHTED, INNOVATIVE, EVOLUTIONAL, PURE, PHILANTHROPIC

www.oltana.jp

HERO OR HERETIC

Alternative Power Cosmetics "oltana"

SKIN
MEDIT
ATION

SELF-BELIEVER, INTELLE ING, BONDING
AQUA, GLYCERIN, ORYZA RAN EXTRACT 100ml

Alternative Power Cosmetics "oltana"

BG BUTYLENE GLYCOL, P SODIUM POLYACRYLATE
ETHYL ESTER OF PVM/M TYRENE/VP COPOLYMER

PEG-60 GLYCERYL EXTRACT ISOSTEARATE, ARTEMIA, CARBOMER
TETRAPEPTIDE-1, NEROLI, LAUREL, CEDARWOOD, ORANGE SWEET

3.4 fl.oz TIME MANAGEMENT ESSENCE

oltana

HERO OR HERETIC

www.oltana.jp

VERBENONE, PATCHOULI, LAVENDER HIGH ALTITUDE, ROSE MARY
ROSE, CHAMOMILE ROMAN, GERANIUM, PALMAROSA, SPEARMINT

平面構成

DF：FLAME, inc. | PH：塚田直寛 | CL：oltana Japan, Inc. 49

CREEK 美髮店形象海報

D：酒井博子

設計師酒井博子為美髮店 CREEK 設計的形象海報。

「基於『自由秀髮』概念，我設計了造型簡約的髮型，製作出引人遐思的插圖。依插圖角度，我將文字作水平和對角線排版。」——酒井博子

海報：728mm × 1030mm

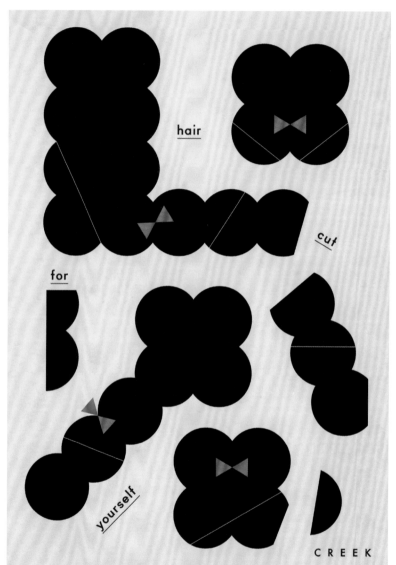

海報

基礎圖形

NIGN 公司十週年賀卡

D：大原健一郎

設計公司 NIGN 在創社十週年之際設計了紀念賀卡，送給客戶和朋友
以感謝他們一直以來的支持。

賀卡：107mm × 154mm

② 可刮塗料和它們之間的
空隙，在版面上形成「正
負空間」的關係；不一致
的長度令畫面產生律動的
美感。

重覆

賀卡（上圖 2 張為完整狀態，
下圖 2 張為刮開狀態）

版面分析：
① 設計師以「刮刮樂」的形式設計了賀卡的版
面。直排文字被掩蓋在一排排可刮掉的塗料下。
動手刮掉塗料，文字便顯現出來。

日本文字由中國漢字演化而來，主要由漢字、平假名、片假名三部分組成。據考究，在上古時代，日本只有語言沒有文字。許多出土文物是早期的漢字來源之一，像是來自中國的銅鏡、石器工藝品，上頭刻便著漢字銘文。

中國隋唐（581—907 年）時期，日本的遣隋使、遣唐使於中國往返，學習中國文化，大量漢字隨著佛教經書等載體傳入日本。那時中文的書寫方向自上而下，從右到左，日本人將這樣的直書方式延續至今。到了江戶時代（1603—1868），日本受到蘭學[1]（西方文化）影響，開始出現模仿歐洲文字的書寫方式──從左到右的橫書。

於是，如今日本的文字排版，橫書、直書並用。官方信函主要採用橫書的方式，學生們做筆記也習慣採用橫書，小說、烹飪書等出版物則以直書為主。

繩文遺跡展

D：北原和規、藤井良平
AD：北原和規

這是設計工作室 UMMM 為這場繩文時代文物展設計的一系列宣傳品。
基於「地上的藝術和地下的考古 」概念，這些文物被現代藝術家們用棍
子支撐，在展覽中展示，還原碎片在泥土中的傾斜角度和方向。

傳單：182mm × 257mm

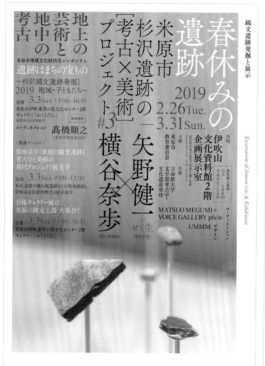
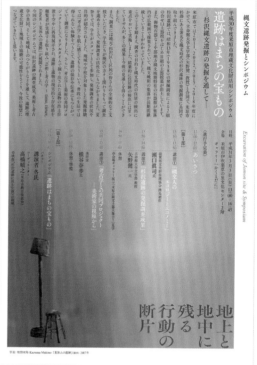

傳單（正、反面）

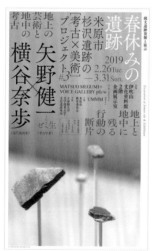

傳單

版面分析：

① 橫向、縱向的文字排版和紅、白、黑三色，展示出版面資訊的層次。根據設計概念，文字集中在版面上部，代表著「地面」；版面下部則呈現文物。

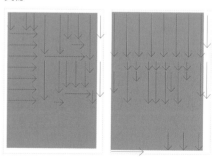

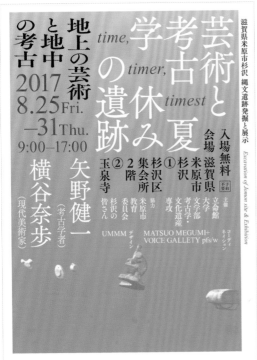

滋賀県米原市杉沢 縄文遺跡発掘と展示

芸術と考古学夏休みの遺跡
地上の芸術と地中の考古

time,
timer,
timest

2017
8.25 Fri.
−31 Thu.
9:00−17:00

横谷奈歩（現代美術家）
矢野健一（考古学者）

入場無料
会場 滋賀県

会場
①杉沢区集会所 2階
②玉泉寺

主催 立命館大学文学部考古学・文化遺産専攻
協力 米原市教育委員会 杉沢の皆さん

Excavation of Jomon site & Exhibition

UMMM
MATSUO MEGUMI+
VOICE GALLETY pfs/w

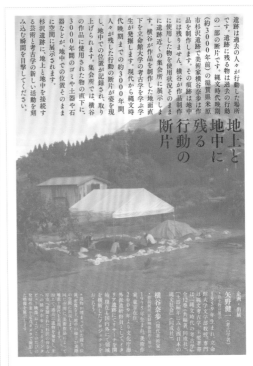

地上と地中に残る行動の断片

遺跡は過去の人々が行動した場所です。"遺跡に残る物は過去の行動の一部の断片です。縄文時代晩期（約3000年前）の滋賀県米原市杉沢遺跡で美術家横谷奈歩は作品を制作します。その痕跡は地中には残りません。横谷が作品制作に使用した物を集会所そのまま地中での位置のまま地中に展示されます。集会所の直下に、3000年間の人々が残した行動の断片が姿を現生が発掘します。現代から縄文時代晩期までの約3000年間、人々が残した行動の断片を立命館大学の考古学を学ぶ学生が発掘します。現代から縄文時の作品に使用された物の直下に、3000年間のゴミや土器や石器が、地中に展示されます。杉沢遺跡に、地上と地中を接続する芸術と考古学の新しい活動を刻み込む瞬間を目撃してください。

矢野健一（考古学者）
横谷奈歩（現代美術家）

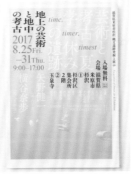

傳單（正、反面）和實體印刷品（3張）

② 海報中的圖片採用銀色油墨印製，讓圖像多了一層金屬質感，這種做法傳達了現代與過去的融合。

銀色油墨效果

巴西原住民長椅展

這是設計公司 direction Q 為巴西原住民長椅展覽設計的宣傳品。

「展覽的標題文字『巴西／原住民／野生動物』，或許會讓你聯想到一種野外意象。不過，我認為沒有必要傳達這種刻板印象。」──大西隆介

海報：707mm × 1000mm
傳單：210mm × 297mm

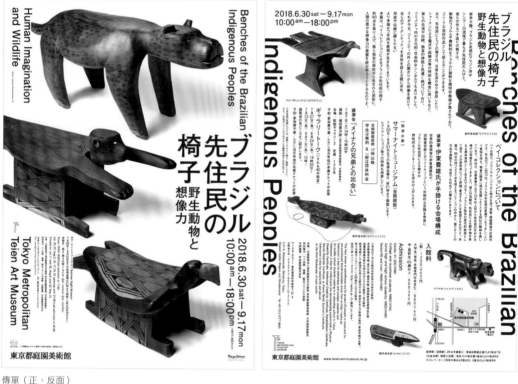

傳單（正、反面）

② 同時，設計師的「現代主義設計」採用現代字體排印術如瑞士國際主義風格（Swiss-style）。中性的無襯線字體、架構分明的文字排版與外邊距、和階共存的字元與圖片，共譜出讓今人們共鳴的版面。

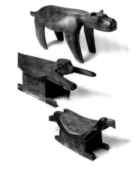

版面分析：

① 設計師表示這次設計的重點，是要讓人能夠直接感受到當地原住民豐富的想像力，於是他將長椅的圖片直接放置在白底上，突強調動物長椅的造型。

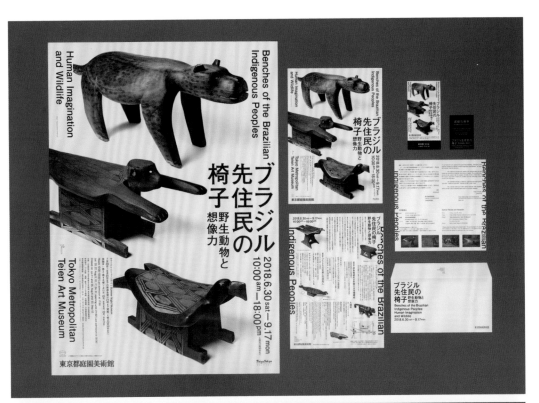

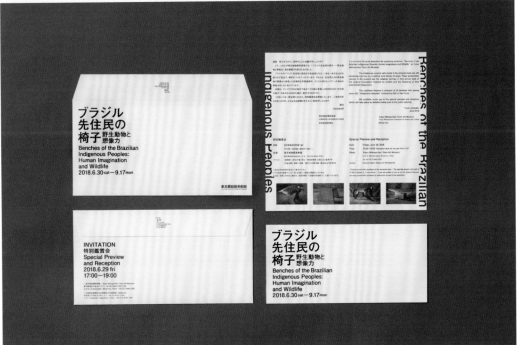

海報、傳單、信封、門票（2 張）

中山英之建築展

D＋AD：林琢真

建築師中山英之在一家專營建築與設計的畫廊「TOTO GALLERY・MA」
舉辦了一場展覽。展覽海報由設計師林琢真製作。

海報：515mm × 728mm

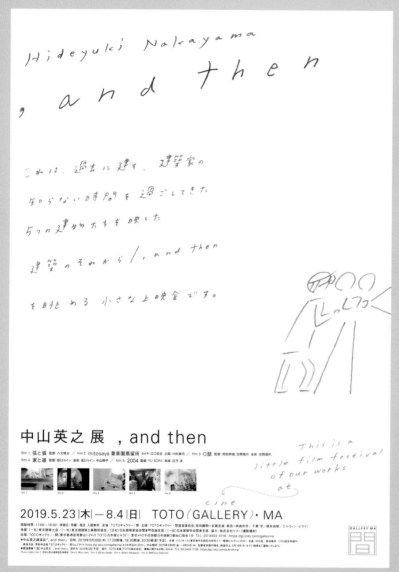

海報

版面分析：

① 版面上使用了建築師中山英之的親筆手寫字體和手繪插圖，而不是建築的照片，設計師希望這樣能讓人切身感受到中山英之對建築的設計態度和想法。

② 手寫的文字整體向右上角傾斜，圖片和文字資訊集中在左下角，在統一的方向中有主次變化。

阿爾貝托・賈克梅第雕塑展

林琢真為該展覽設計系列海報，他以紅色作為關鍵色，強調賈克梅
第的名字「ALBERTO GIACOMETTI」，凸顯這位瑞士雕塑家的藝術
個性。版面主體的真實照片，凸顯賈克梅第雕塑的獨特性。

海報：515mm × 728mm

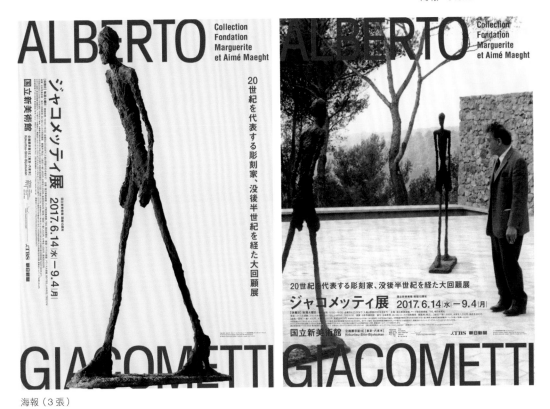

海報（3張）

文字排版

版面分析：
設計師利用簡潔的分區，將文字橫向及縱向編排。

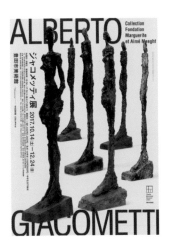

「尾竹竹坡」畫展

D＋AD：羽田純

這是日本畫家尾竹竹坡的誕辰 140 年紀念展，也是他的首次大型回顧展，設計師羽田純以他的作品為主要元素，創作了一系列宣傳品。

海報：594mm × 841mm
門票：70mm × 180mm
傳單：210mm × 297mm

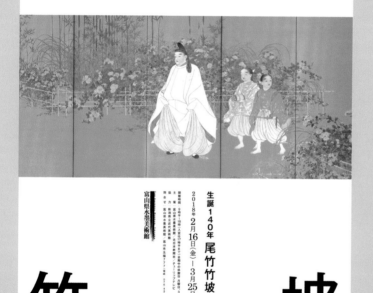

海報

 版面分析：
設計師巧妙利用「尾竹竹坡」的名字，設計了橫向或縱向都可以閱讀的版式。

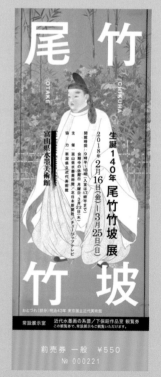

門票

尾

OTAKE

竹

CHIKUHA

生誕140年 尾竹竹坡 展

2018年2月16日[金]―3月25日[日]

富山県水墨美術館

天才肌の人。

竹

坡

傳單（正、反面）

尾

OTAKE

竹

CHIKUHA

生誕140年 尾竹竹坡 展

生誕140年 尾竹竹坡 展

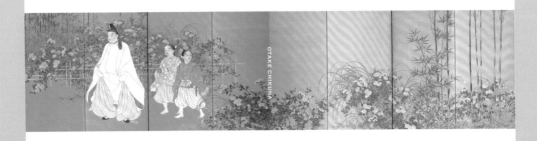

OTAKE CHIKUHA

富山県水墨美術館 2018

富山県水墨美術館

竹

坡

圖錄

「德川家康・尾張德川家族」藏品展

D+AD：羽田純

「德川家康 · 尾張德川家族」藏品展展出了德川美術館的一百件珍品，帶出這個家族的歷史與文化。

「這個展覽在暑期舉辦，很多小朋友都會來參觀，所以我在莊嚴的照片上設計了流行風格的字體，以引起人們的興趣。」——羽田純

傳單：210mm × 297mm
門票：70mm × 180mm

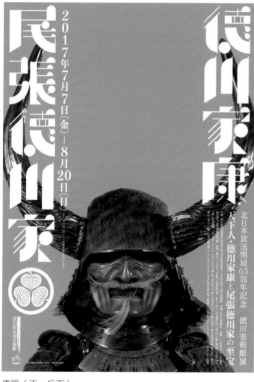
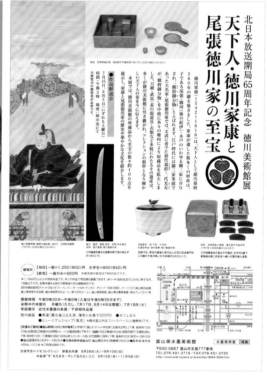

傳單（正、反面）

版面分析：
① 標題字體以德川家家徽為靈感，充滿趣味性。

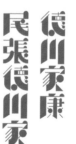

② 主海報上，文字順應文物「雙角」的方向，直排於版面左右兩側。

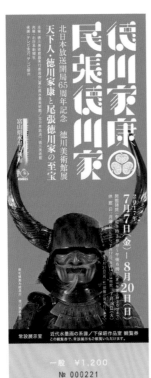
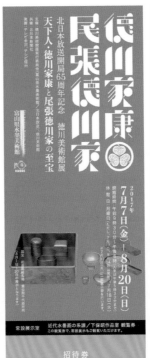
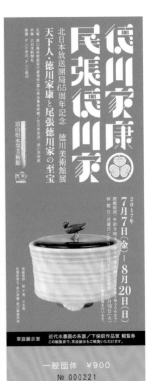
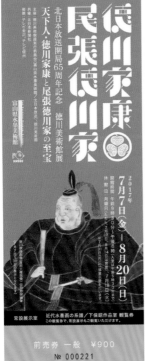
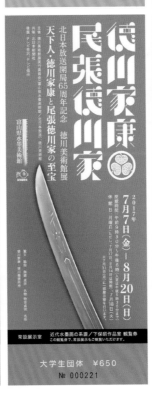
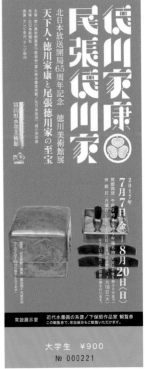

北日本放送開局65周年記念　徳川美術館展
天下人・徳川家康と尾張徳川家の至宝
徳川家康と尾張徳川家

一般　¥1,200
№ 000221

招待券

一般団体　¥900
№ 000221

前売券 一般　¥900
№ 000221

大学生団体　¥650
№ 000221

大学生　¥900
№ 000221

門票（6張）

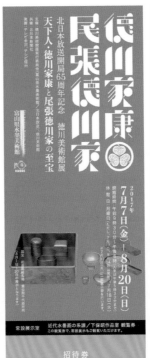

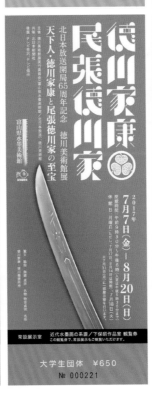

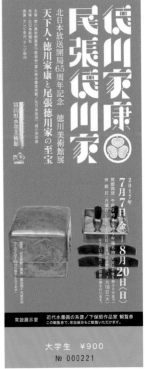

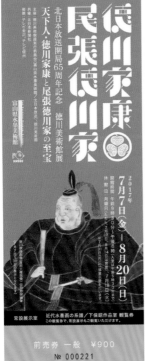

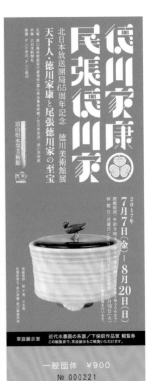

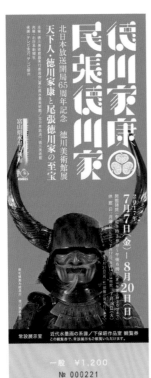

文字排版

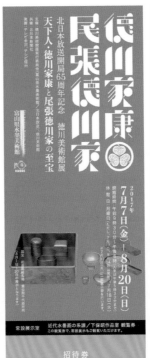

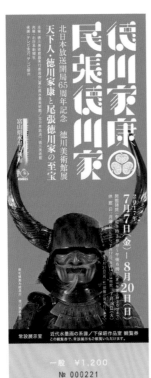

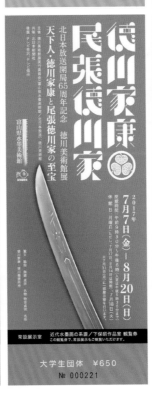

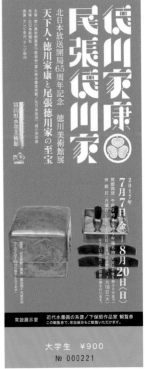

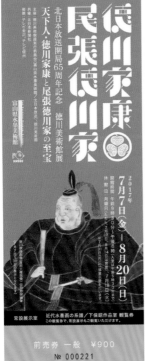

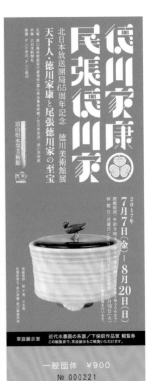

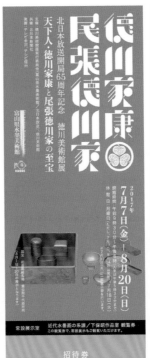

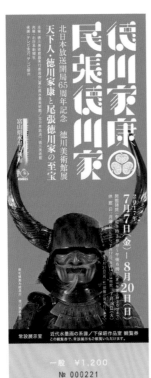

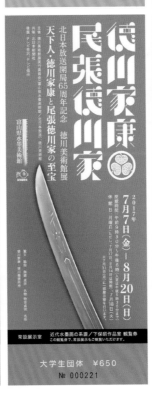

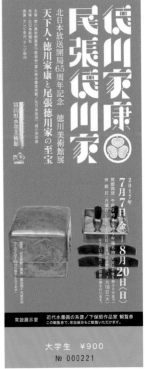

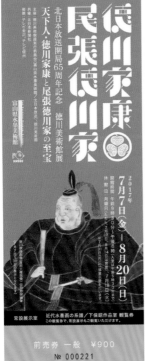

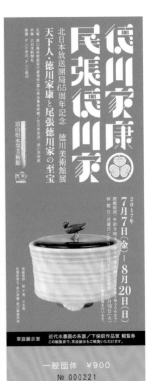

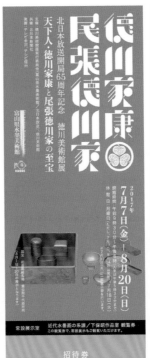

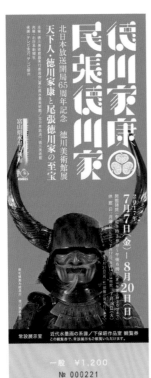

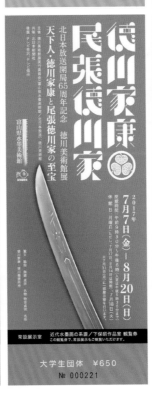

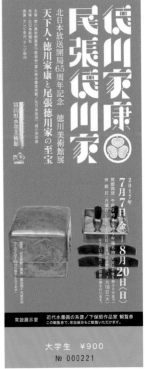

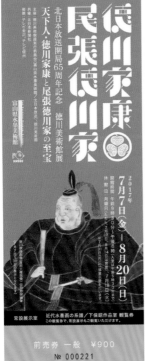

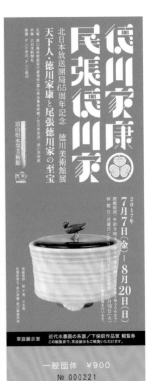

兒童水墨畫展覽

D＋AD：羽田純

富山縣水墨美術館舉辦了一場兒童水墨畫展覽，宣傳品的設計亮點，
在於為海浪聲設計出的一系列日文狀聲詞。

傳單：210mm × 297mm
門票：70mm × 180mm

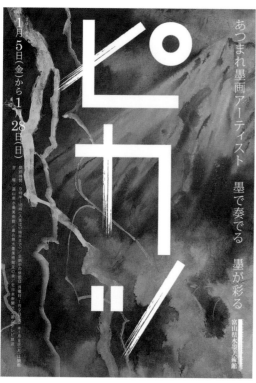

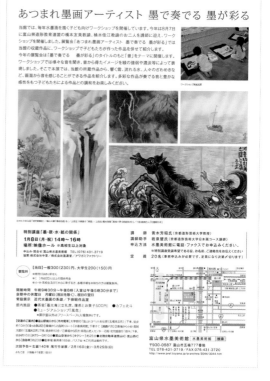

傳單（正、反面）

版面分析：

① 設計師羽田純將美術館 logo 中的圖像元素，融入到海報
標題文字的筆觸中。

② 放大的標題文字直排在
版面中間。其餘字級較小
的資訊排在左右兩側，與
標題文字平行。

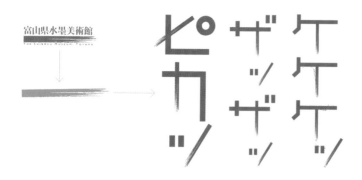

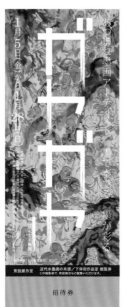
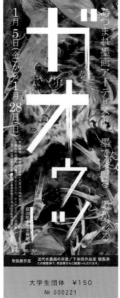
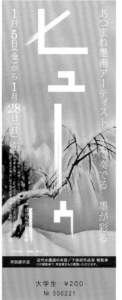
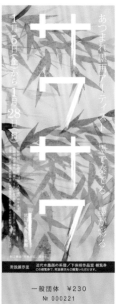

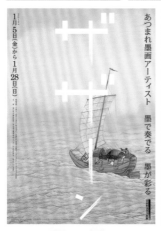
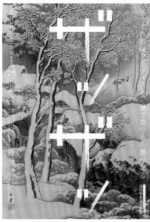
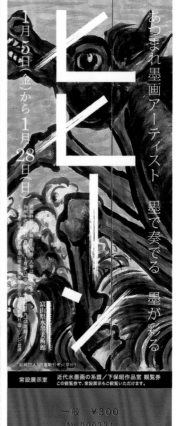

門票
（5張）

招待券

大学生団体　¥150
№ 000221

大学生　¥200
№ 000221

一般団体　¥230
№ 000221

常設展示室　近代水墨画の系譜／下保昭作品室　観覧券
この観覧券で、常設展示もご観覧いただけます。

あつまれ墨画アーティスト　墨で奏でる　墨が彩る

1月5日（金）から1月28日（日）

海報
（4幅）

富山県水墨美術館

常設展示室　近代水墨画の系譜／下保昭作品室　観覧券
この観覧券で、常設展示もご観覧いただけます。

一般　¥300
№ 000221

文字排版

「各種各樣的大叔」畫展

D＋CD：藤田雅臣

「各種各樣的大叔」是插畫師 Kozue Ichihara 的主題畫展，設計師
藤田雅臣完成了展覽的宣傳品設計。

傳單：100mm × 148mm

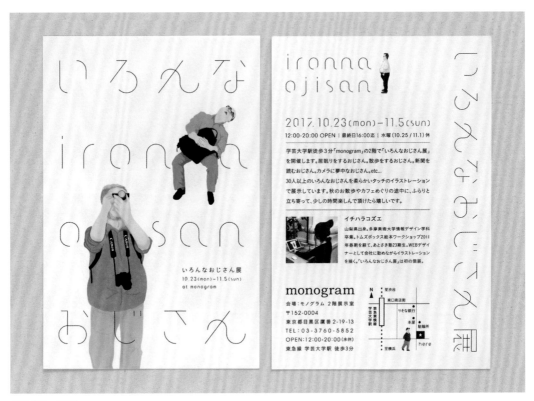

傳單（正、反面）

版面分析：

① 纖細的字體是傳單的亮點，字體被放大，並
布滿整個畫面。

② 資訊文字分布整齊，文字以橫向排列為主，整體畫
面簡潔。

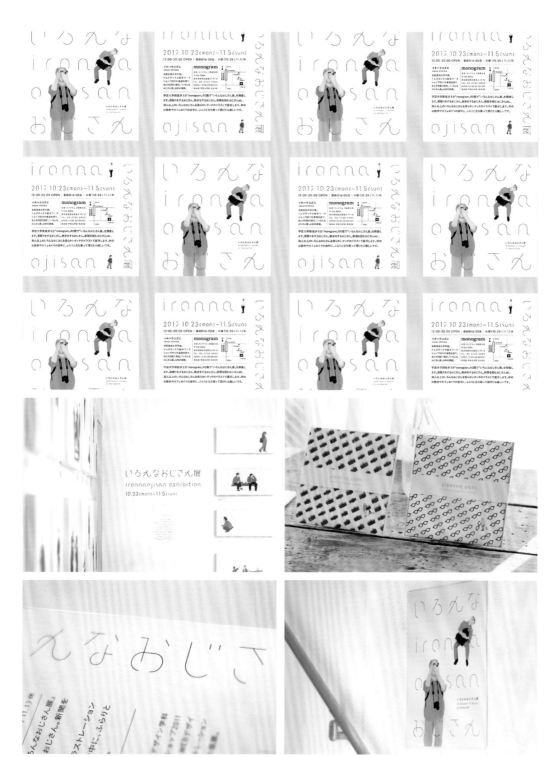

宣傳卡（12 張）、應用圖（4 張）

「真實世界的設計」平面設計展

D：上田亮

創意團隊 COMMUNE 為「真實世界的設計」（DESIGN IN REAL WORLD）平面設計展及札幌國際藝術祭座談會「真實世界的設計師」（DESIGNERS IN REAL WORLD）製作了傳單。兩個活動皆簡寫為「DIRW」，傳單的漸變色設計，讓兩張傳單有種延續的統一感。

傳單：210mm × 297 mm

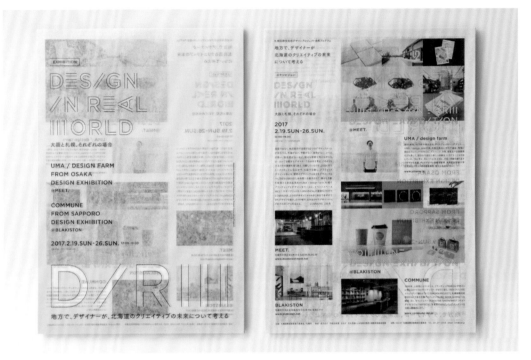

傳單（正、反面）

DESIGNERS
IN REAL
WORLD

DIRW

「整體設計上，我們採用中性的設計風格，讓每個人的風格和色彩都閃耀光芒。印刷紙張是我們用過最薄的一種，這種紙正面光滑，背面則帶有紋理。」——COMMUNE

版面分析：
① COMMUNE 這樣描述道：「字母的邊線線條沒有完全閉合，這讓這種字體在保持學術風格的同時，也傳達了一份俏皮感。『REAL』中的字母『A』被設計成一隻眼睛，代表活動的一切皆可見。」

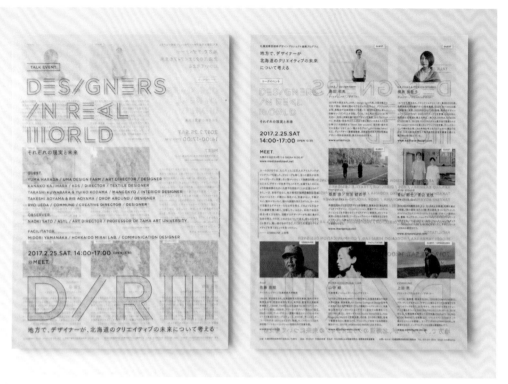

傳單（正、反面）

② 超薄的紙張在印刷時，常會出現油墨透印的情況。設計團
隊利用這一特性，有意營造出層次感豐富的畫面。

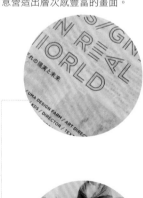

油墨透印的效果

② 在網格系統裡，內容分布整齊。

「災難與藝術的力量」展覽

D：Miki Kuroyanagi、大津裕貴
AD：藤井幸治

從日本東北大地震等自然災害，到戰爭、恐怖主義、難民問題以及個人鬥爭。人類在面對厄運時，藝術如何對抗？森美術館舉辦的「災難與藝術的力量」展覽聚焦「藝術的可能性」，透過現代藝術將負能量轉化為正能量。設計公司 canaria 為這場展覽製作了一系列宣傳品。

海報：728mm × 1030mm

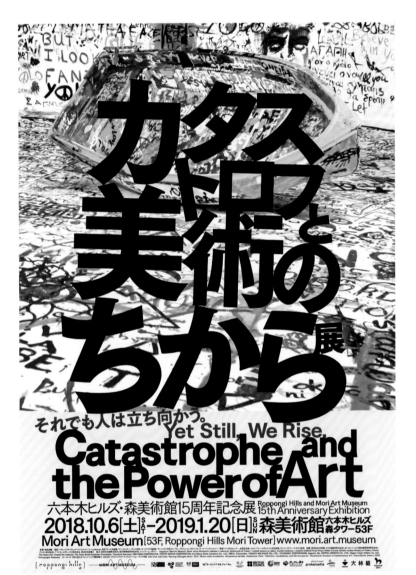

傾斜的文字

「カタストロフと美術のちから展」 会期：2018.10.6[土]-2019.1.20[日] 会場：森美術館

海報

版面分析：
版面採用梯形構圖，在視覺上營造重力感。

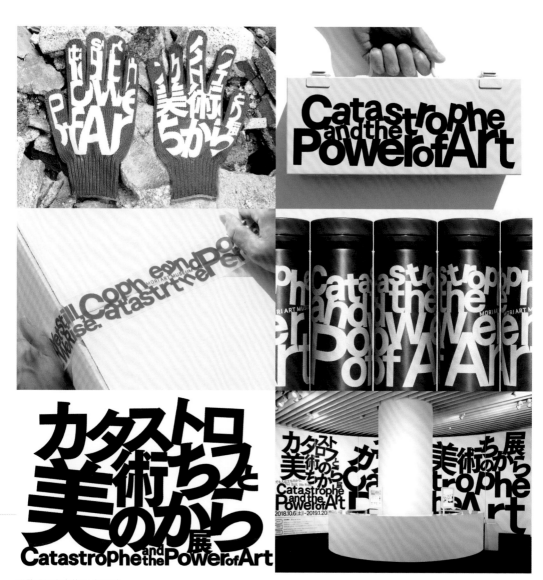

展覽現場與宣傳品（6張）

「這些作品的標題，代表了在一次又一次毫無預警的災難中，那些依然堅強的人的創造力和再生力。就像有各種各樣的方法可以面對悲傷和困難，標題字體在每一種媒介上的排版也都能因應調整。」——設計公司 canaria

「澀谷自在：無限，或自我領域 」藝術展

澀谷 Tokyo Wonder Site 藝術中心的最後一場展覽「澀谷自在：無限，或自我領域 」，展示三位藝術家的作品，他們以自身為出發點，不受藝術標準束縛，拓展創作領域。溝端貢設計了展覽海報及傳單。

橫幅：1600mm × 2780mm
折頁：297mm × 420mm

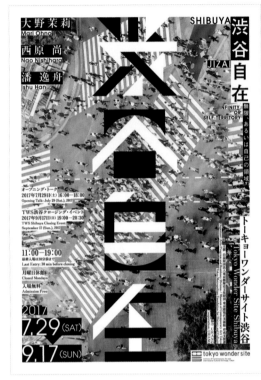

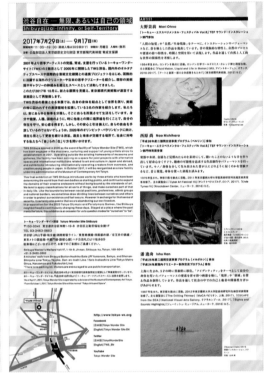

折頁（正、反面）

版面分析：

① 標題字體的設計如同七巧板，呈板塊狀結構。

② 版面左邊的文字為橫向排列，右邊的文字則縱橫交錯。

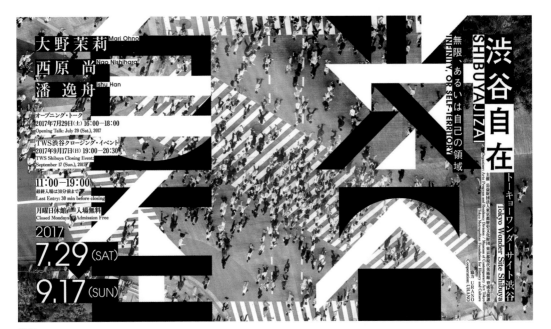

横幅

③ 底圖是澀谷繁忙的街景，切合展覽主題。

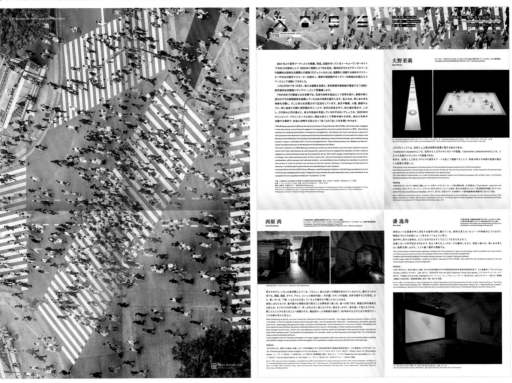

折頁（正、反面）

《殘火》舞台劇

D＋AD：村松丈彥

設計師村松丈彥為舞台劇《殘火》設計的海報。

「導演希望用天空的圖片作為海報的視覺元素，我為這張黃昏時分的藍天照片添加了一個外框，文字向著天空漸變的方向延伸，目的是製造一種莊嚴的緊張感。」——村松丈彥

傳單：210mm × 297mm
海報：515mm × 728mm

傳單（正、反面）

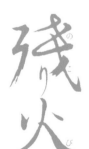

版面分析：

① 設計師想以標題文字展現抑揚頓挫以及銳利的感覺，所以使用了優美的古書法字體。

② 文字之間填入了多個紅色小方塊，再次凸顯海報中的緊張感。

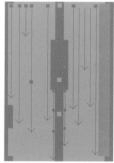

■劇団青年座 第234回公演

迷（の）り火（び）

作＝瀬戸山美咲　演出＝黒岩亮

そのとき、私の中の何かに火がついた。

■出演＝山野史人・平尾仁・山本龍二・逢笠恵祐・須田祐介・麻生侑里・松熊つる松・安藤瞳・市橋恵

■美術＝柴田秀子　■照明＝中川隆一　■音響＝城戸智行　■衣裳＝竹原典子　■舞台監督＝尾花真　■製作＝森正敏・川上英四郎

■入場料〔全席指定〕＝一般4500円（11月22日〔木〕19時開演のみ初日割引3000円）／U25〔25歳以下〕3000円

■前売所＝■劇団青年座 0120-291-481（チケット専用平日11時〜18時、土曜日は〜17時、日祝は休業）■ローソンチケット 0570-084-003（Lコード33054）／0570-000-407（オペレーター対応10時〜20時）

■前売開始＝●10月11日〔木〕

■お問い合わせ＝◎劇団青年座 〒151-0003 東京都渋谷区富ヶ谷1-53-12◎電話＝03-3465-0351◎FAX＝03-3465-0395◎E-mail：info@seinenza.com◎http://seinenza.com

●11月22日〔木〕─12月2日〔日〕2018年

●会場＝ザ・スズナリ

◎ザ・スズナリ 03-3469-0511◎至井の頭線・小田急線 下北沢駅北口より徒歩5分◎青年座ホームページ http://seinenza.com チケットぴあ 0570-02-9999（Pコード489-201）イープラス http://eplus.jp

●ザ・スズナリ

助成　文化庁文化芸術振興費補助金〔舞台芸術創造活動活性化事業〕独立行政法人日本芸術文化振興会

海報

《青蛙在田地裡熬夜，漸漸到天明 》舞蹈劇

D＋AD：岡田將充

這齣舞蹈劇的傳單由岡田將充設計。在印刷過程中，為了切合主題，
標題文字採熱壓凸印刷（thermographic printing），呈現出青蛙皮膚
般的質感。

傳單：210mm × 297mm
內頁：297mm × 420mm

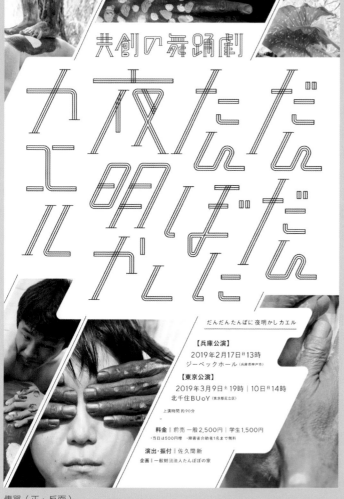

傳單（正、反面）

版面分析：
① 標題的表現形式，是圖像與文字的融合。這是為了表現出
標題中的「だんだん」（漸漸）之意。

② 日文標題：「青蛙在田地
裡熬夜，漸漸到天明」。

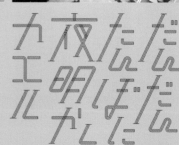

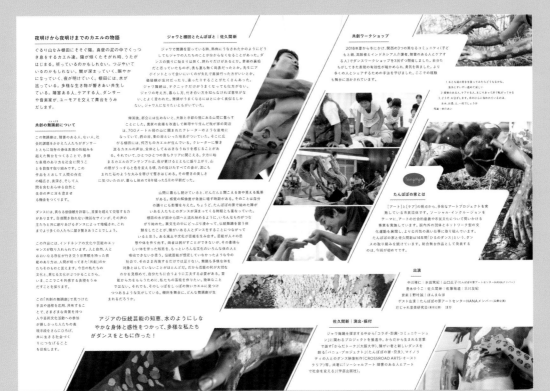

夜明けから夜明けまでのカエルの物語

ぐるり山なみ棚田にそそぐ陽。真昼の泥の中でくっつき息をするカエル達。陽が傾くたそがれ時、うたがはじまる。祈っているのかもしれない。つぶやいているのかもしれない。闇が深まっていく、闇やかになっていく、夜が明けていく。棚田には、水が漲っている。多様な生き物が響きあい共生している。障害ある人、ケアする人、ダンサーや音楽家が、ユーモアを交えて舞台をうみだします。

共創の舞踊劇について

この舞踊劇は、障害のある人、ない人、社会的課題をかかえた人たちやダンサーとともに既存の身体造形の枠組みを超えた舞台をつくることで、多様な表現のあり方を社会に問うことを目指す取り組みです。この作品は人と社会とをつなぐ人間の存在の縮図と、喜び、哀しみ、そして人と、間を含むあらゆる存在と生命の声に耳を澄ます機会をつくります。

ダンスには、異なる価値観を許容し、言葉を超えて交信する力があります。価値観をとれない価値にサインが、その声の主たちと共に折り合えるダンスによって可能となれば、これまでより多くの人たちに言葉を超えたコミュニケーションを可能にするでしょう。

この作品は、インドネシアの文化や芸能のエッセンスが取り入れられます。人と自然、人とおおいなる存在が行き交う世界観を持った根源のあり方は、人間が持ってきた「共創」のかたちをものめと言えます。今日の私たちの文化、文芸などがつくきることから、いま、ここでこそ共鳴する表現をうみだすことを探ります。

この「共創の舞踊劇」で見つけた手法や過程を紹介し、共有することで、さまざまな背景を持つ人や芸術文化活動への参加が難しかった人たちの表現享受をさらにひろげ、共に生きる社会づくりにつながることを祈念いたします。

ジャワと棚田とたんぽぽと｜佐久間新

ジャワで舞踊を習っている熱病にうなされたかのようにどうしてもジャワの人たちのことが分からなくなることがあった。ダンスの振り口が傾くたそがれ時、終わりだけがあるとか、意味の表情だと言っていたものが、表も裏も同じだったとか、先生にアポイントをとって会いに行くのが失礼な直接行ったほうがいいとか、価値観が反対行きだったり、違ってくることがたくさんあった。ジャワ舞踊は、テクニックだけが大事になっても仕方がない。ジャワの考え方、暮らし方、付き合い方を知らなければ意味がない、とよく言われた、舞踊がうまくなるにはただが人じゃ良ならない、ジャワ人になりたいともおもった。

帰国後、都会には住めなくなって、大阪と京都の境にある山間に暮らすことにした。農家の息抜を改造して舞踊やりはんだ我が家の裏山は、700メートル似の山に囲まれたクレーターのような盆地になっていて、西の東の盆といった地名がついていた。そこに広がる棚田には、何万匹のカエルが住んでいる。クレーターに響き渡るカエルの声は、全身としておぼろなうねりをつくることがある。それでいて、ひとつひとつの言うクリアに聞こえる。夕方に始まるカエルのアンサンブルは、見が差つきるとともに聞こえ始め、山の間がうっすらと赤くなる頃、月が過ぎてすべての音が、消える。まわりも家族も息をのむ頃、カエルたちが一斉に歌を歌い喜びを帯びて鳴き始める。その響きの美しさに気づいたのが、暮らし始めて6年目の五月の早朝だった。

山間に暮らし続けていると、だんだんと聞こえる音や見える風景がある。感覚の解像度が急激に増す時間がある。そのことは自分の語りにも影響を与えた。ちょうど、たんぽぽの家で初めて障がいのある人たちのダンスがつまってくる時期とも重なっていた。障がいの水が固まりの中にどっぷり浸かって、伝統舞踊を習って分り始めた、異文化の中にどっぷり浸かって、伝統舞踊を習いながら、障がいのある人とダンスをすることにつながっていると思う。ある風土や文化が芸能を生み出す。芸能が人々の思想や身体を作り出し、身る出す力があることがつながり、その素晴らしい身を作った知を、もっといろんな文化のいろんな体の人との間づくりにいかせないか、伝統芸能が想定していなかったような大切なのかを見極めて、自分たちと言い合うことを工夫する必要がある。繋縛からうちら多たために、私たちの環境を作りたい、ダンサー以外でもそんなことができるはずだ、タンチード以外でもそんなことを見やすく伝えていなかったようなカエルに見つけつつあるような気がしている。棚田を舞台に、どんな舞踊劇が生まれるだろうか。

アジアの伝統芸能の知恵、水のようにしなやかな身体と感性をつかって、多様な私たちがダンスをともに作った！

佐久間新｜演出・振付

ジャワ舞踊を探求する中から「コラボ・形象・コミュニケーション」に関わるプロジェクトを推進中。からだから生まれる言葉で話す「からだトーク」(大阪大学)、障がい者と新しいダンスを創る「パニュ・プロジェクト」(たんぽぽの家・奈良)、マイノリティの人とのダンス映像制作(CROSSROAD ARTS・オーストラリア)等。共著に「ソーシャルアート 障害のある人とアートで社会を変える」(学芸出版社)。

共創ワークショップ

2018年夏から冬にかけ、関西の3つの異なるコミュニティ(子ども と親、高齢者とインドネシア人介護者、障害のある人とアする人)ダンスワークショップを3回づつ開催しました。自分のもがいてきた表現の有効性が認められ、勇気を得ました。より多くの人とシェアするための手法を学びました。ここでの経験も舞台に活かされています。

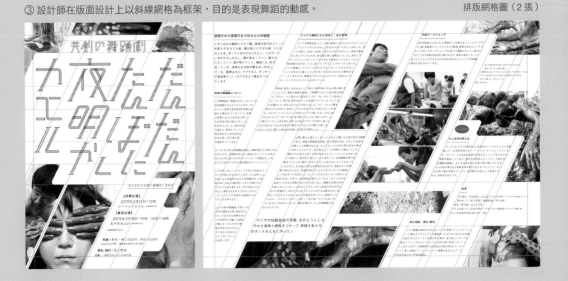

たんぽぽの家とは

【アート】と【ケア】の視点から、多彩なアートプロジェクトを実施しているの市民活動体です。ソーシャル・インクルージョンをテーマに、アートの社会的な可能性を広く社会に向けて問いかける市民団体です。国内外の団体とネットワーク型の文化運動を展開し、より公共性の高いアートを実現しています。

たんぽぽの家と佐久間新は14年間「ひらのダンス」という、ダンスの取り組みを続けています。総合舞台作品として共創するのは、今回が初めてです。

出演

中川憲江｜水田菜紀｜山口広子(たんぽぽの家アートセンターHANAメンバー)
恩永ゆうこ｜佐久間新｜佐藤祐道｜吉川友紀
音楽　野村誠｜ほんまなほ
ゲスト出演｜たんぽぽの家アートセンターHANAメンバー(A章公演)
だじゃれ音楽研究会(東京公演)　ほか

内頁

③ 設計師在版面設計上以斜線網格為框架，目的是表現舞蹈的動感。　　　　　　排版網格圖（2張）

《本土創新產業培育法》商業案例研究書

D：稻垣小雪
AD＋CD：川上俊

德久悟的這本《本土創新產業培育法：從在地資源編織新產業》，
講述了 WANIC 公司如何成功運用開發中及已開發國家的資源，最終
開發出得獎椰子酒的案例。設計公司 Artless 擔任書籍設計，外觀有
商業書籍的誠懇和體面，同時又平易近人。

書籍：127mm × 188mm

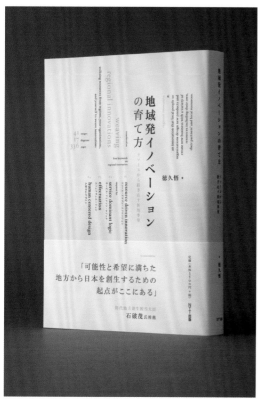

左圖為書衣加書腰，右圖為內封

版面分析：

① 受到副書名中「編織」一詞啟
發，封面上的關鍵詞像「線」一
樣作橫向和縱向排列，形成獨特
的節奏和韻律。

② 設計師參考椰子水，選擇了「奶油
色」和「椰青色」作為書籍的主色調。

③ 頁碼和書腰上的細節。

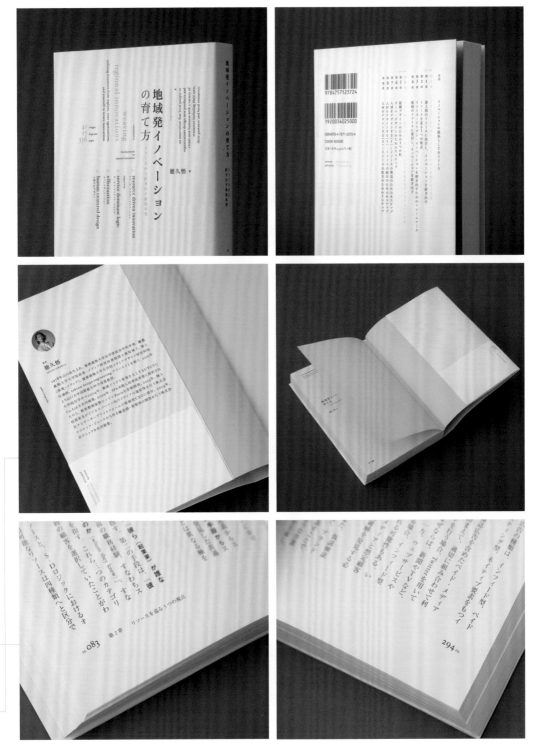

書衣局部和內頁（6 張）

Steely Dan 樂團雜誌專書

D＋AD：村松丈彥

村松丈彥為 Steely Dan 樂團雜誌專書設計封面。樂團成員黑白照上方的書名「STEELY DAN」採特大字級，讓書在上展售時更能跳出。

「這是個非常簡單的構圖。然而，為了營造出音樂的節奏感，我將關鍵的 slogan 豎排，並添加藍色條帶。我在封面設計中注入了 Steely Dan 樂團那種理智和冷靜的氛圍。」──村松丈彥

書籍：148mm × 210mm

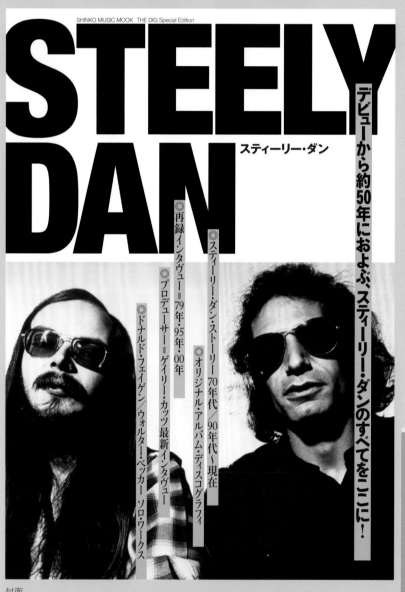

封面

《要做的事 vs 我》訪談集

D＋AD：田部井美奈

女性的一生要面對一個接一個的「做」與「不做」，並做出選擇。
這本書收錄了多位女性訪談，讓她們講述自己的生活感想。由田部
井美奈擔任封面設計。

書籍：130mm × 186mm

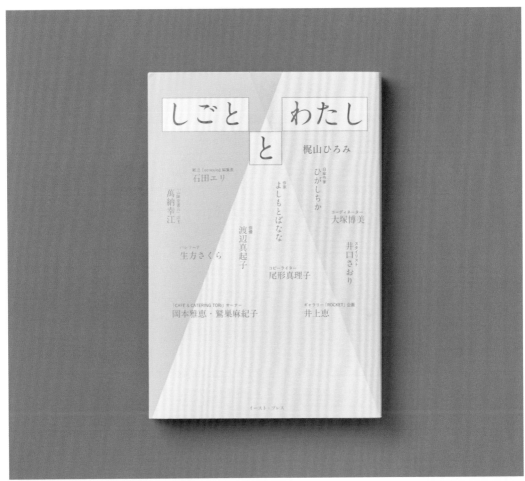

文字排版

書衣與封面

版面分析：
受訪女性的名字在書衣上橫向和縱向排列，
一目瞭然。

《2018 廣告界就職指導》

在日本，還沒畢業的大學生就要開始找工作，投身到競爭激烈的求職市場。《2018 廣告界就職指導》，是日本「宣傳會議」出版社針對有意投入廣告界的學生出版的求職書籍，幫助他們為 2019 年的就職做好準備。設計團隊配合「激情與冷靜」的主題，運用紅白配色，鼓勵學生就職這件事並不難。

D：松永美春、Kazutoshi Miantomura、Inami Sakurai

AD＋CD：松永美春

書籍：148mm × 210mm（2018）
150mm × 212mm（2019）

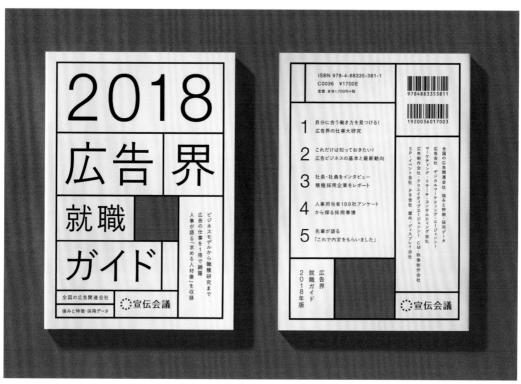

封面與封底

版面分析：

① 從封面到內文，全書以紅白配色為主調，表現主題。

紅色給人激情、刺激、大膽、溫暖和朝氣蓬勃的感覺。

② 設計師根據內容分割版面，文字在框格裡橫向或縱向排列，版面呈現出工整的特點，內容清晰、易讀。

第3章 就職活動
目指せ内定!
就職活動必勝法

目錄編排條理清晰,
紅、白、黑三色對比,
突出了每個章節的主要
內容。

③ 內頁版面採用了與封面呼
應的框格設計,標出了重要
資訊。

內頁(4張)

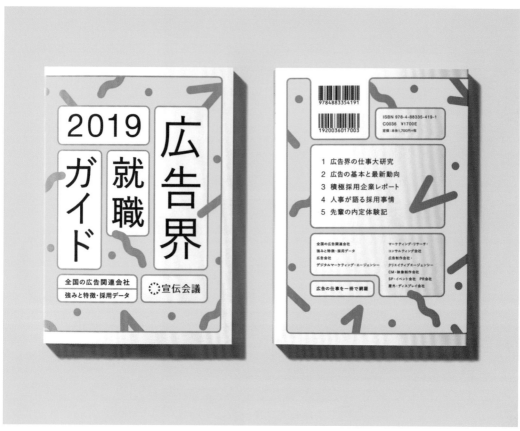

封面與封底

「2019 年指導書的主題為『有趣』。在廣告界工作，很重要的一點是去思考你到底能多有趣。這次我用了各種奇怪形狀來表達『人』的概念，每個圖形都不一樣。」——松永美春

版面分析：

① 全書選用活潑的黃色為主調，貼合「有趣」的主題。

 黃色給人熱鬧、開心、樂觀、振奮、自信、陽光和動感的感覺。

② 設計師將這些表示「人」的符號運用到整本書的設計，增加了趣味性。

③ 封面依舊由大字級文字和框格構成，這次設計師對框格做了圓角處理。

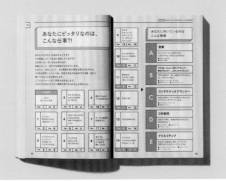
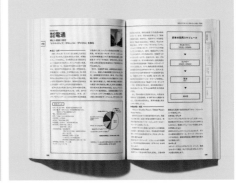

內頁
（8張）

《平面設計師才做得出的品牌設計》

這本由設計師內田喜基編著、設計的書，介紹了日本本土企業和商品的品牌設計方法。

D：內田喜基、Kaho Hosokawa、
Mayumi Nakamura
AD＋CD：內田喜基

書籍：148mm × 210mm

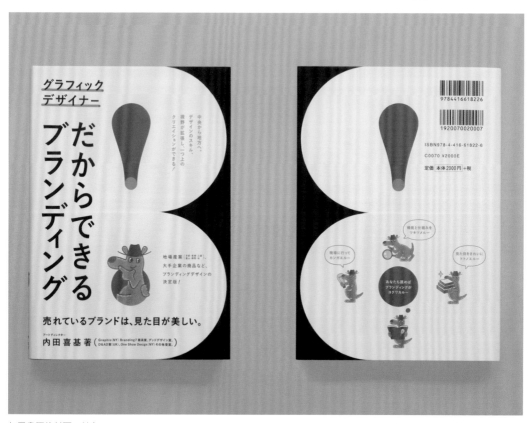

加了書腰的封面、封底

不加書腰的封面、封底

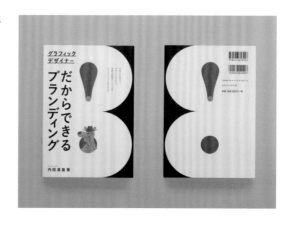

版面分析：
① 書腰和封面上的圖案相互重疊，書腰上的資訊讓讀者能快速瞭解書中的內容。

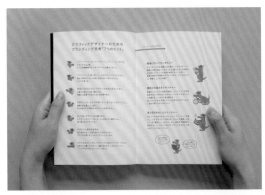
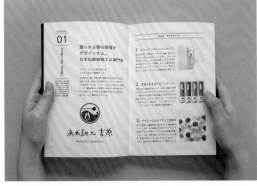
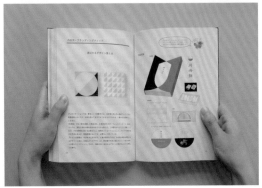
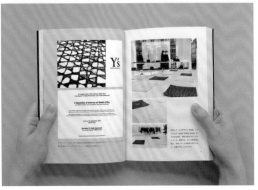

② 「品牌設計」的英文為「Branding」，設計團隊將首字母「B」放大，並在「B」的結構中加上一個驚嘆號和一隻卡通袋鼠。

B ⟶ 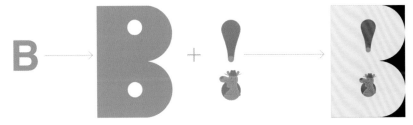 + ⟶

③ 在封面的版面設計上，文字集中在放大的字母「B」內，呈橫向和縱向排列。

《100 個設計關鍵詞》

D：岡本健、山中桃子
AD：岡本健

日本平面設計師協會（JAGDA）收集會員們對設計的想法並編輯成書。負責書籍設計的岡本健設計事務所採用一頁一詞，像辭典或百科全書那樣介紹這些內容。每一頁包括詞條的基本含義和作者的思想，部分內容被製作成插圖或資訊圖表，以便讀者理解。

書籍：186mm × 258mm

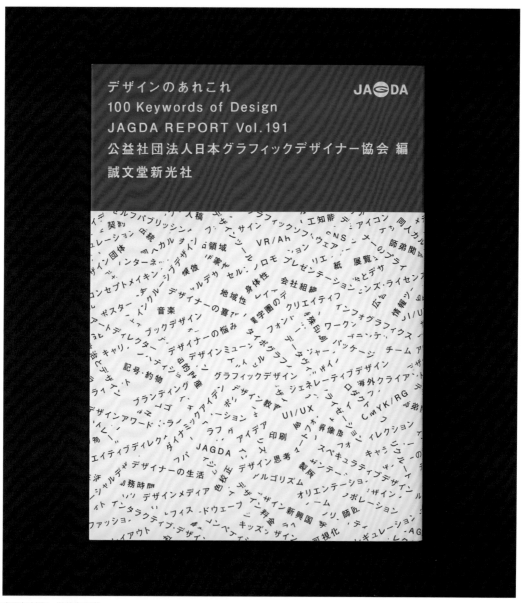

書腰加封面，裝幀為平裝

版面分析：

① 封面文字橫向排列，書腰文字也以橫向為主，但以自由的角度排列。

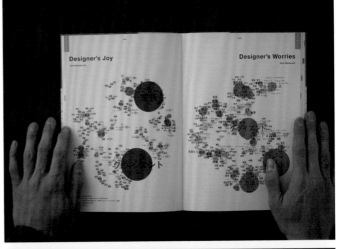

② 書腰上的文字正是書中介紹的關鍵詞。自由的編排方式，令文字圖層相互疊壓，塑造出字型自由排列的形式感。

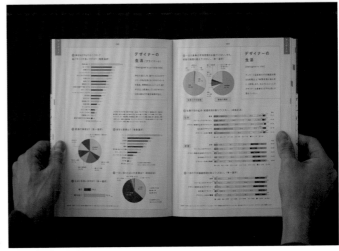

內頁（3張）

DF：Ken Okamoto Design Office Inc. | PH：Keita Tamamura | CL：JAGDA

《久野惠一與民藝的 45 年：日本手工藝之旅》

D＋AD：關宙明

久野惠一的這本隨筆集，講述他四十五年來的手工藝故事，他求教民俗學者宮本常一，遊歷日本，將民間工藝傳到日本人的生活。

「民間工藝的趣味性和產品提供的確定性，透過插圖、色彩和照片交織呈現。」——關宙明

書籍：150mm × 210mm

封面

版面分析：
內頁文字呈縱向排列，並將圖片放大和滿版，凸顯出產品的不同美感。

内頁（8張）

CD：Ryoko Kasai｜ILL：Koichi Odanaka｜PH：Satoshi Nagare｜CL：Graphic-sha Publishing Co.,Ltd.

《世界的終結之伊豆小貓》

D＋AD：寺澤圭太郎

寺澤圭太郎為這齣以「偶像」為主題的科幻電影創作了宣傳海報。電影背景設定在 2035 年：在一場流行病後，東京被絕望的氣氛籠罩，而一顆神祕隕石正逐漸靠近。此時作為日本流行音樂偶像的女主角嘗試拯救地球，不斷將現場演出上傳到網路，木星使者受此吸引來到地球……

海報：515mm × 728mm

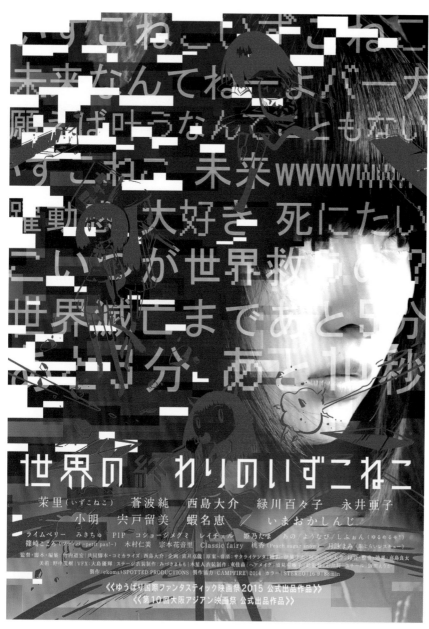

海報

版面分析：
設計師寺澤圭太郎
在版面上採用的四
個圖層，各別具有
與電影相關的不同
元素。

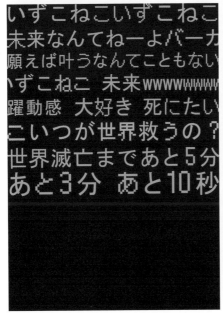

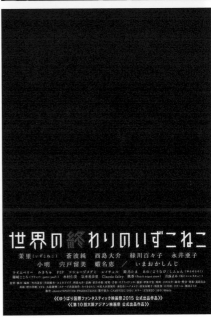

海報分層圖（4張）

「設計圍繞『網路直播』的概念，這在電影中是很重要的元素。
這就是為什麼整張海報，會被收看直播的觀眾快速發布的「彈
幕」所覆蓋。此外，女主角的影像故意出現低頻干擾，營造出一
種故障感。這些過度堆砌的無數元素，包括插畫，目的就是要將
整個偶像行業、整個網路和整個 cyberpunk 類型呈現在一張圖
像中。這些過度堆砌的元素是由色彩組成的。」——寺澤圭太郎

ILL：Daisuke Nishijima ｜ PH：Erika Iida ｜ CL：SPOTTED PRODUCTIONS

日本建築文化週 2017／2018

D＋AD：古平正義

2017 年和 2018 年，日本建築學會在日本九大地區舉辦了多場關於
建築文化的活動，設計師古平正義為活動創作了海報和傳單。

大海報：654mm × 1030mm
小海報：426mm × 721mm
傳單：210mm × 297mm

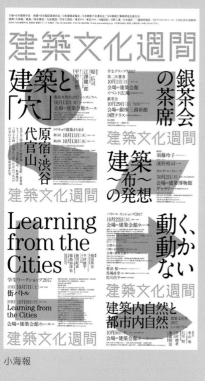

小海報

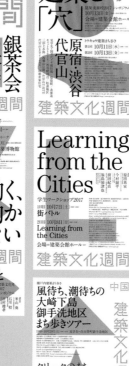

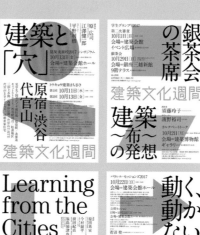

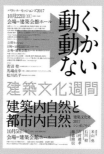

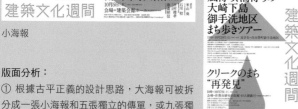

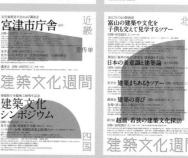

宣傳單（9張）

版面分析：

① 根據古平正義的設計思路，大海報可被拆
分成一張小海報和五張獨立的傳單，或九張獨
立的傳單。

② 標題文字包含幾何元素，傳達了建築的特點。

③ 底圖為不同色彩的幾何圖形，類似建築物的輪廓。

④ 參照日本各地區的地理位
置，由北到南（從北海道到
九州），五張傳單呈「」」形
排列。

94

主催=日本建築学会　後援=日本建設業連合会／日本建築家協会／日本建築士会連合会／日本建築士事務所協会連合会
協賛=大林組／鹿島／清水建設／大成建設／竹中工務店／東京ガス／東京メトロ／日建設計／日軽工業／日本設計／三菱地所設計／NTTファシリティーズ／LIXIL住生活財団
問合せ=日本建築学会 事務局 木グループ 五明田　TEL 03-3456-2056　FAX 03-3456-2058　E-mail goryoda@aij.or.jp ※変更の際は、直接、文化事業グループへお問い合わせください。

AIJ

建築文化週間2017

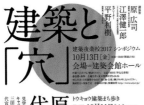

建築と「穴」

平野利樹
江澤健一郎
原広司

建築夜楽校2017 シンポジウム
10月13日［金］
会場=建築会館ホール

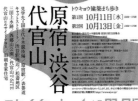

代官山 原宿・渋谷

トウキョウ建築まち歩き
第1回 10月11日［水］
第2回 10月13日［金］

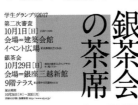

銀茶会の茶席

学生グランプリ2017
第二次審査
10月1日［日］
会場=建築会館 イベント広場

銀茶会
10月29日［日］
会場=銀座三越新館
9階テラス

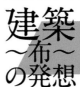 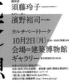

建築〜布〜の発想

須藤玲子
濱野裕司
カルチャートトーク
10月2日［月］
会場=建築博物館 ギャラリー

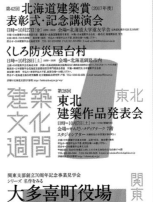

見学会
鉄のまち室蘭の原点を巡る

北海道

第42回 北海道建築賞
表彰式・記念講演会
日時=10月27日［金］会場=北海道大学総合学舎

くしろ防災屋台村
日時=10月28日［土］会場=北海道釧路市内

第28回
東北建築作品発表会

東北

Learning from the Cities

原田真宏
今村創平
前田紀貞
福島加津也

学生ワークショップ2017
1日目 10月7日［土］
街バトル

2日目 10月8日［日］
Learning from the Cities
会場=建築会館ホールほか

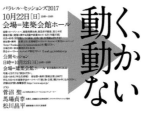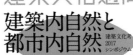

パラレル・セッションズ2017
10月22日［日］
会場=建築会館ホール

公開セッション
日時=10月22日［日］

菅沼聖
馬越貞幸
松川昌平

動く、動かない

関東支部創立70周年記念事業見学会
シリーズ 名作をみる
大多喜町役場

関東

第23回 構造デザインフォーラム
木でつくるつくりかた

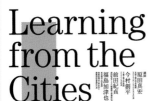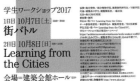

建築内自然と都市内自然

建築文化あ2017 シンポジウム
10月5日［木］
会場=建築会館ホール

石川初
米山勇
藤森照信

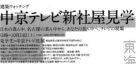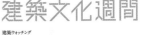

建築ウォッチング
中京テレビ新社屋見学

東海

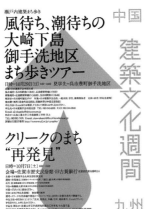

瀬戸内建築まち歩き
風待ち、潮待ちの大崎下島御手洗地区まち歩きツアー

中国

クリークのまち"再発見"

九州

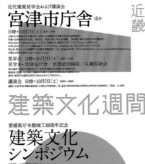

近代建築見学会および講演会
宮津市庁舎ほか

近畿

愛媛県庁本館竣工88周年記念
建築文化シンポジウム

四国

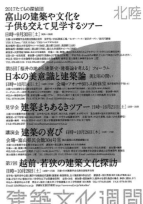

2017年てその探偵団
富山の建築や文化を子供も交えて見学するツアー

北陸

第5回 福井の地から建築史・建築論を考える フォーラム
日本の美意識と建築論

見学会 ## 建築まちあるきツアー

講演会 ## 建築の喜び

第7回 ## 越前・若狭の建築文化探訪

大海報

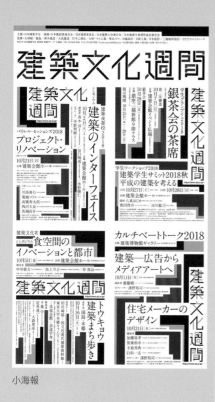
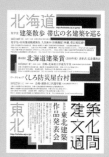
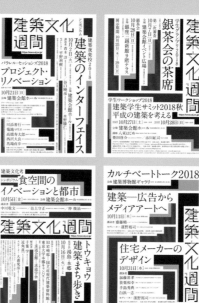
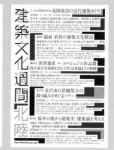
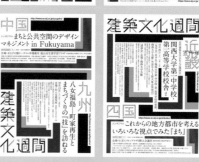
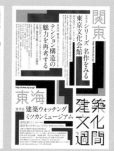

小海報

⑤ 標題文字設計延續了上一年的設計結構，並以紅、藍、黑三色呈現。

宣傳單（9張）

建築文化週間 2018

⑥ 縱橫排列、字級大小不一的文字與具有建築感的幾何圖形緊密排列，視覺上形成「正負空間」的關係。

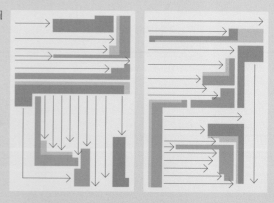

建築文化週間 2018

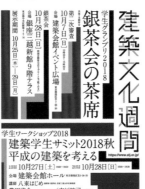
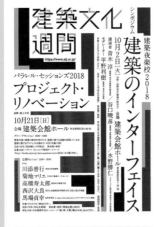
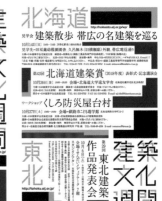

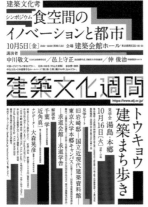

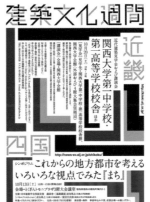
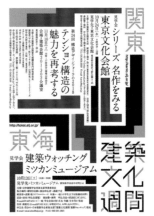

文字排版

大海報

長崎縣美術館荷蘭週

D＋AD：Junichi Hayama

設計公司 DEJIMAGRAPH 為日本長崎縣美術館的荷蘭週，設計了一系列宣傳品，設計主題為「相遇——日本與荷蘭」。DEJIMAGRAPH 採用兩種顏色來表達「相遇」的概念，並採用易於閱讀的版式來呈現。

傳單：297mm × 420mm

傳單（正、反面）

版面分析：

① 表達相遇概念的藍色和橘色為互補色。

② 扁平化的人物形象插圖是畫面的主要圖像。

③ 橫向與縱向排列並用。

④ 傳單內頁的活動詳情頁也使用橘色和藍色兩種互補色，畫面輕鬆活潑。

富山市手工祭

D＋AD：羽田純

富山市手工祭的海報以文字為設計元素，資訊直接明瞭。

海報：515mm × 728mm
傳單：210mm × 297mm

ゴロゴロとツルペタの高
岡。涼しくてもアツアツ
な富山。ピカピカでゴワ
ゴワの城端。上手くても
ムニムニな立山。ゴツゴ
ンとスベスベの井波。晴れ
れてもビシャビシャな八尾。

思い出は、指先が忘れない。
手ざわりの秋
Craft of Toyama 2015

開催期間：9月1日〜12月31日
www.tezawari.jp

主 催:「富山で休もう。」キャンペーン推進協議会 富山市新総曲輪1-7 県庁南別館 3F（公益社団法人 富山県観光連盟内）TEL.076-441-7722 問合せ:富山県観光課 TEL.076-444-3200

海報

版面分析：
① 帶底線的橫排文字幾乎佔滿整個版面，於
兩側邊緣突破了出血位，形成視覺張力。

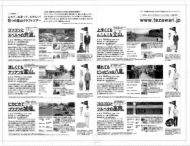

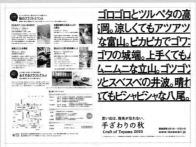

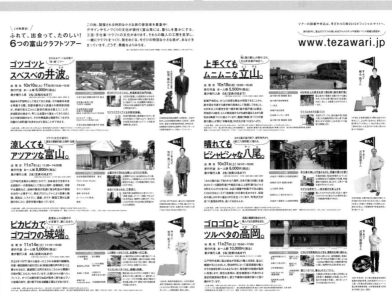

② 圖文資訊在網格系統輔助下顯得條理清晰。

傳單
（上下 2 張，中間 2 張為網格示例）

八王子舊書祭

「八王子舊書祭」自 2009 年起，每年春秋兩季以市集形式舉行，每一回都設有不同主題。設計師 Uchida Go（ウチダ ゴウ）多次為該活動提供策劃和設計服務。

海報：420mm × 594mm
傳單：182mm × 257mm

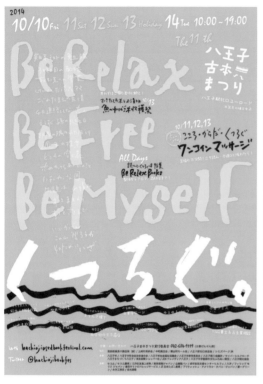

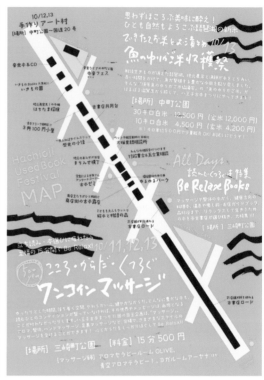

傳單（正反面）

第十一回：放鬆

市集上有音樂、健康、料理等與放鬆主題相關的舊書，也有各類特色活動，如手作、「五百日元享受十五分鐘按摩」、「寵物約會」，以及販售琵琶湖經生態修復後產出的稻米。

版面分析：

① 標題的手寫字顯得放鬆、隨意，恰當地表達了自由、放鬆的主題。

② 文字以角度自由的橫向排版為主，傳單的背面是本次市集的地圖，幾個特色活動的資訊採用稍大的字級表示，黃色三角形是活動的主要場所。

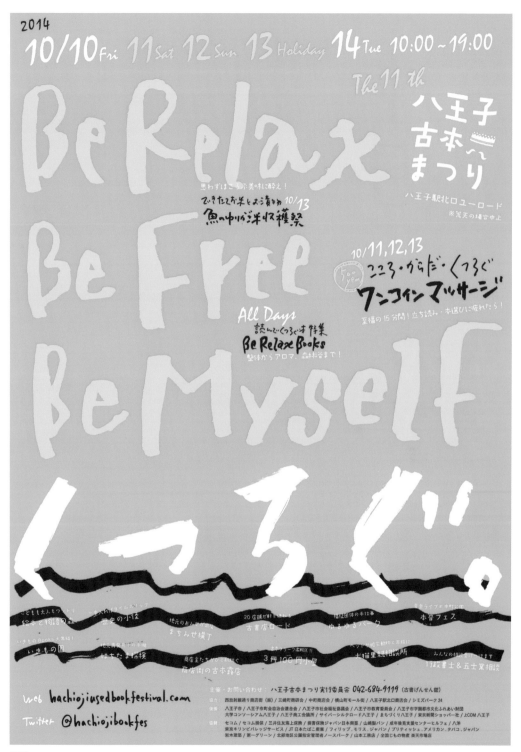

海報

文字排版

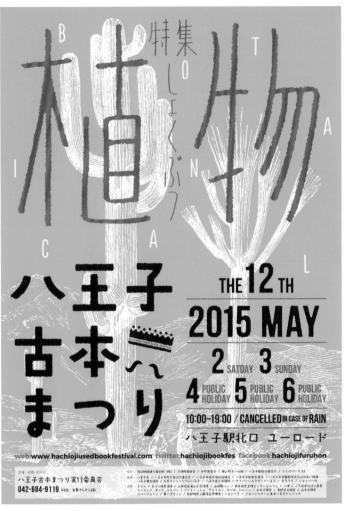

海報

第十二回：植物

除了探索與植物相關的舊書，顧客還可以逛逛多肉植物店和花店，並參加園藝設計的講座。

版面分析：

傳單文字被編排在塊面分明的版面中，文字方向縱橫結合，閱讀次序清晰。

傳單
（正、反面）

傳單（正、反面）

第十四回：物怪

物怪是日本妖怪文化的一部分。第十四回舊書祭以
物怪為主題，市集上有物怪舊書售賣、繪本閱讀、
音樂會和探索遊戲等活動。

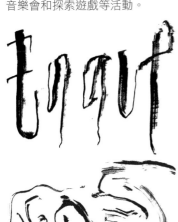

② 底紋圖案的設計與標題的風格
相統一。

版面分析：

① 鮮亮的黃色標題搭配深邃的藍色背
景，形成強烈的視覺對比。

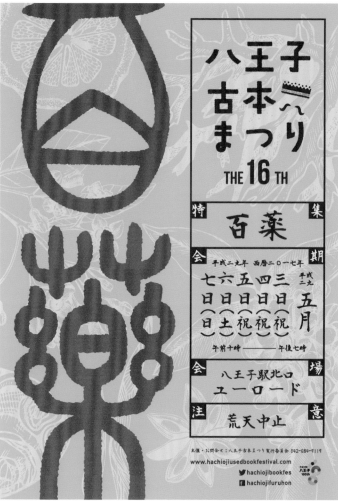

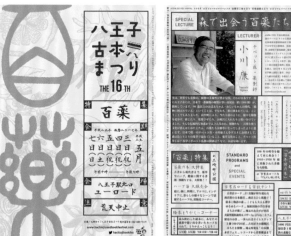

海報

傳單
（正、反面）

第十六回：百藥

市集上匯聚了各種關於草藥
的舊書。

版面分析：

① 設計師選用中性色調來表達傳
統草藥的視覺印象。

② 海報上「百藥」二字的設計，
與傳統漢字篆書「百藥」的寫法
相似。

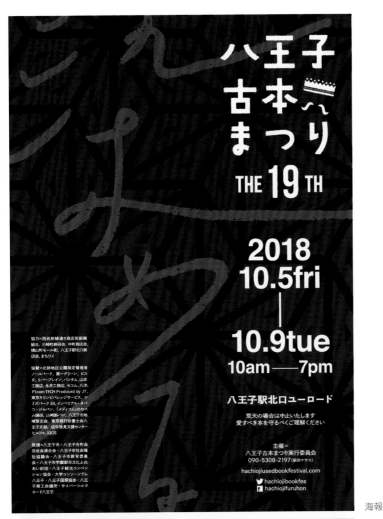

海報

傳單
（正、反面）

第十九回：染

舊書祭主題為「染」，靛藍色和茜草玫瑰紅象徵了日本的自然染色。

版面分析：

① 亞麻葉花紋是染布中常見的圖案，設計師以此作為底圖。

② 版面凸顯手寫的「染」字，文字資訊橫排於左右兩邊，形成視覺上的均衡。

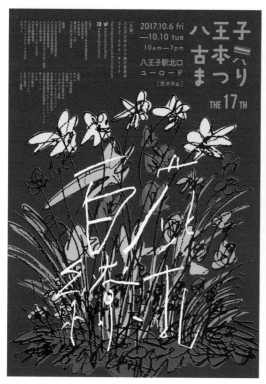
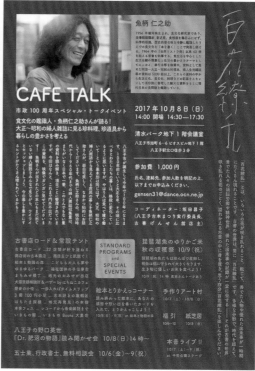

傳單（正、反面）

第十七回：百花繚亂

主題「百花繚亂」指各種花朵競相開放，也意指優
秀的人和事，將在一段時間內大量出現。

版面分析：

① 主色的紅色與多種顏色搭配，切合「百花繚亂」主題。

③「百花繚亂」主題文字與插圖搭配，文字在版面中
採橫向與縱向排列。

② 手繪塗鴉風格的文字和插畫。

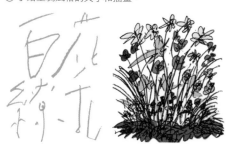

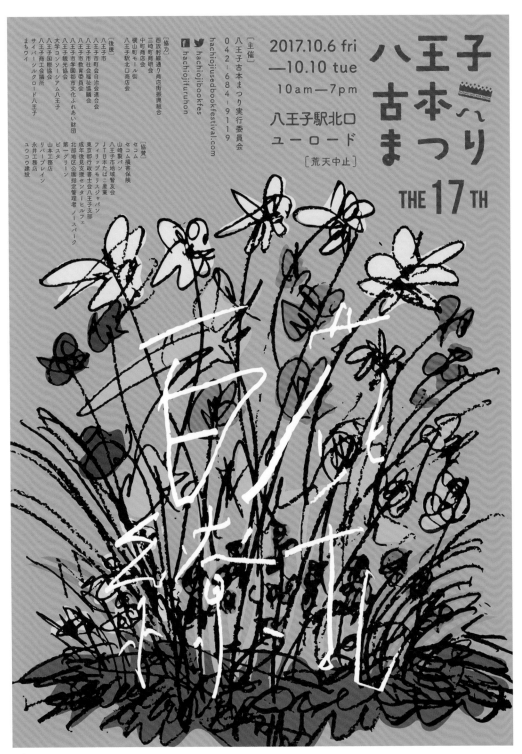

海報

「築地秋祭」美食祭

D：原健三

AD：Aya Maeda（日本電通）

在「築地秋祭」當天，人們不僅可以品嚐當地美食，還可以參與煎蛋製作課程、磨菜刀教學活動，以及網版印刷體驗課。負責宣傳品的 HYPHEN 設計公司，將活動做成插畫，在海報中展示出來。

海報：594mm × 841mm

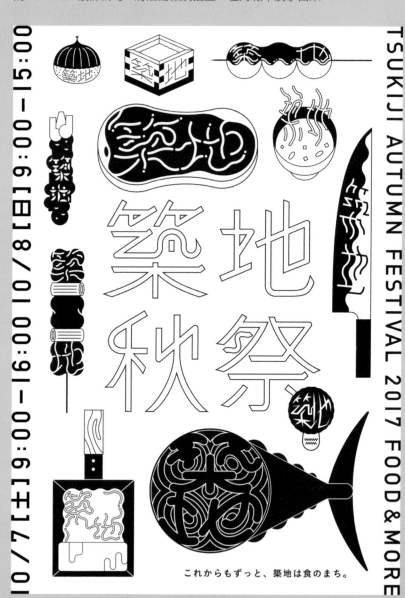

海報

版面分析：
設計師原健三巧妙地在每一個插圖裡融入不同字型的「築地」二字，令海報變得生動有趣。

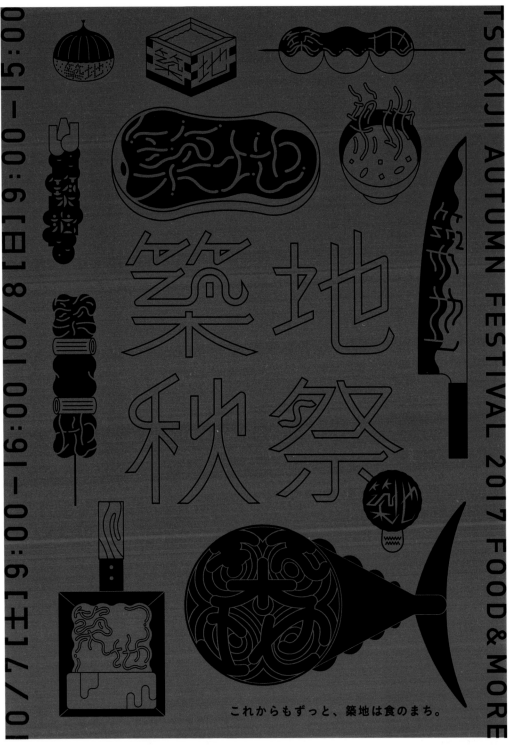

TSUKIJI AUTUMN FESTIVAL 2017 FOOD & MORE

10/7[土]19:00-16:00 10/8[日]19:00-15:00

築地秋祭

これからもずっと、築地は食のまち。

海報

「文字排版的教室」研討會

D：佐藤大介

佐藤大介設計的研討會海報，活動主旨在於幫助人們瞭解文字組成背後的規則。海報設計突出了具強調作用的小標記，它們是字庫裡的各種字型符號，與文字共同組成了這次版面。

海報：600mm × 1030mm

海報

版面分析：

① 文字的排版方向。

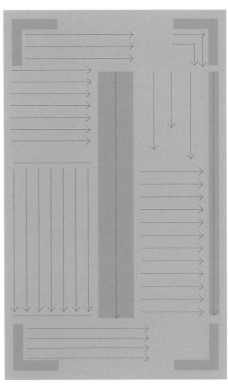

②字型符號的應用豐富了畫面視覺，
並指引了閱讀順序。

③ 部分文字採用「底線」和「文繞
圖」，讓版面協調一致。

—— 白色的「底線」，凸顯活動的時間和地點。

········ 與底線呼應的白色條帶，強調了活動的主要內容。

—— 「文繞圖」：文字圍繞圖形排列。

④ 網格系統的應用令版面更有條理，
內容板塊的分布更清晰。

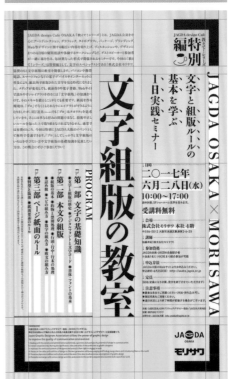

Kakimori 手作文具店

D＋PH：關宙明

Kakimori 手作文具店位於東京藏前，顧客可自由選擇材料並訂做成筆記本，店內也銷售其他文具。設計師關宙明將視覺聚焦在文具製作者，展示產品製作的真實場景照片，傳遞產品的故事與精神。

海報：420mm × 594mm

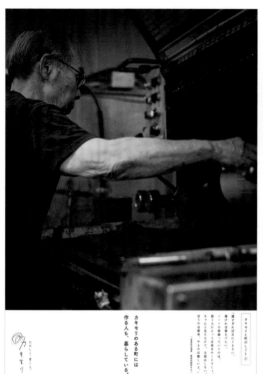

海報（3張）

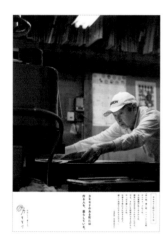

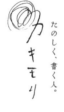

② 店鋪的商標設計置於海報左下方。

版面分析：

① 照片於上方置頂，佔據大部分版面，文字則直排於下方，在視覺上形成從上到下的閱讀順序。

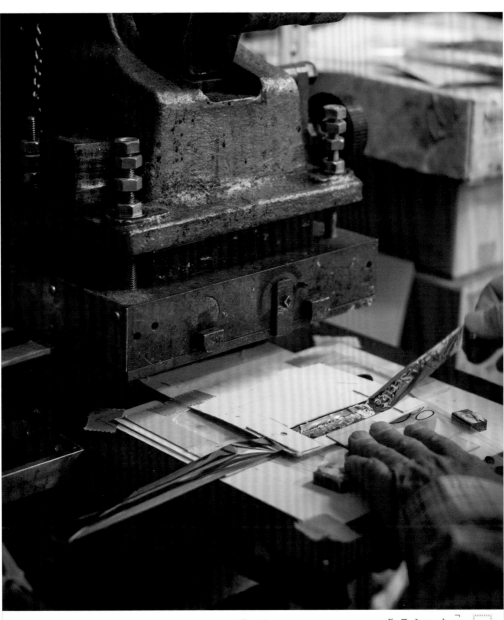

カキモリと町のしごと②

「一冊ずつ使う人が違うわけでしょ。
そしたらこっちも、
一冊ずつ手でこさえなきゃ。
ひとつひとつハンドルを下げながら、
「喜んでくれますように」って
祈ってるんだよ。ホントだよ。（笑）」

〈台東区小島　田中箔押所さん〉

カキモリのある町には
作る人も、暮らしている。

たのしく、書く人。

カキモリ

海報

山月壁紙設計大獎

D：木住野彰悟、Aiko Shiokawa
AD：木住野彰悟

在日本，壁紙是一種高 CP 值的牆面裝飾產品。為了蒐羅那些能夠刺
激消費者購買欲的設計點子，室內裝飾公司山月舉辦了「壁紙設計
大獎」。這是設計公司 6D 為大獎製作的宣傳海報。

海報：515mm × 728mm

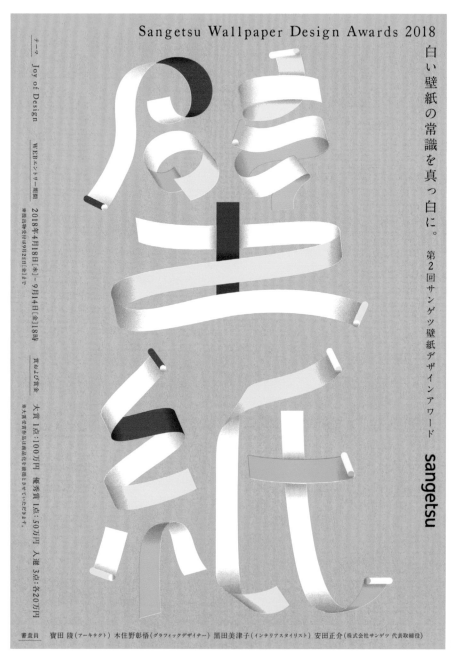

海報

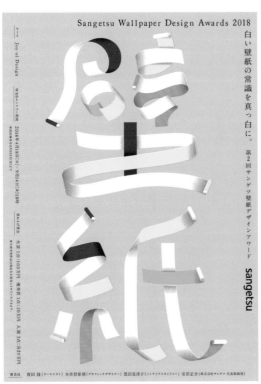

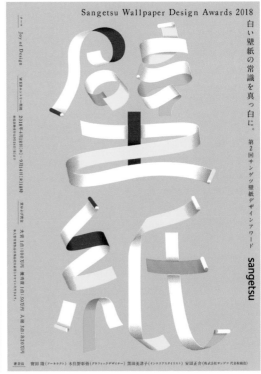

海報（3張）

版面分析：

① 6D 表示，明亮、積極的色彩，能凸顯比賽目的，鼓勵
參賽者創作；如飄逸絲帶的字體，就表達了捲狀壁紙的形
態和展開時的動感。

② 版面中心凸顯「壁紙」
二字，其他文字被排列在
版面邊緣；左上角和右下
角留白，整個畫面變得透
氣、輕鬆。

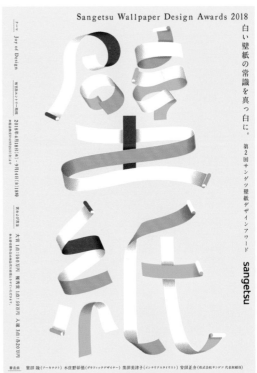

Fromhand 美妝學院宣傳海報

D＋AD：八木彩

東京的 Fromhand 美妝學院宣傳海報，由設計師八木彩製作。

「我製作四組視覺效果，模特兒的髮型被設計成化妝刷的一部分。同一個模特兒，不同的髮型，表達髮型和妝容的可能性。」——八木彩

海報：1456mm × 1030mm

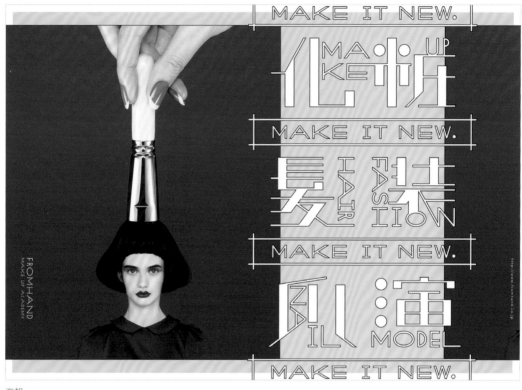

海報

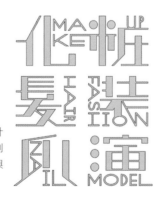

版面分析：

① 基於海外宣傳計劃，設計師八木彩為海報設計了特別的標題字體，將漢字筆畫與英文字母巧妙融合。

② 版面分左右兩部分，左邊以模特兒照片為主，右邊為文字資訊。標題中的漢字和英文字體橫向、縱向混合排列。

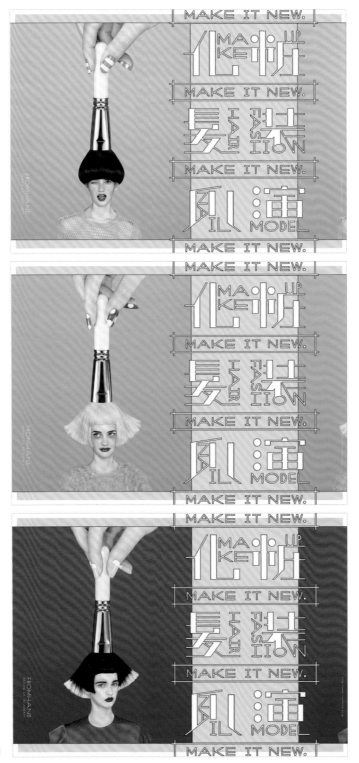

海報（3張）

The Viridi-Anne 時裝發表會邀請函

D＋AD：大原健一郎

設計師大原健一郎為日本時裝品牌 The Viridi-Anne 的 2019 年春夏系列新品發表會設計了邀請函。本季度新品主題是「時間」。不規則設計的邀請函，打破常規，讓人眼睛為之一亮。

邀請函：273mm × 380mm

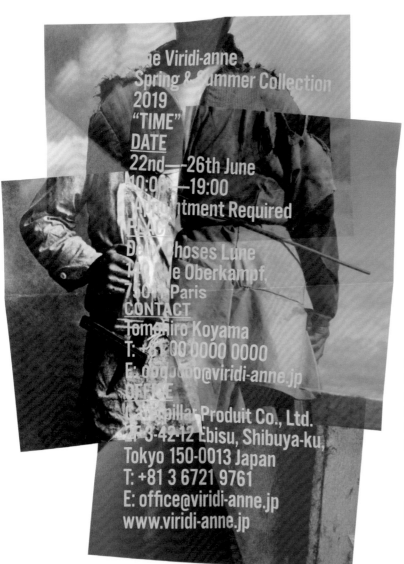

邀請函

版面分析：

① 輕微傾斜且不對齊的加大字體橫排於版面，不規則的造型由四張紙手工拼貼而成，整體展現了服裝由布料拼貼的特點。

邀請函整體外觀（正、反面）

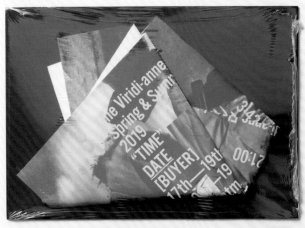

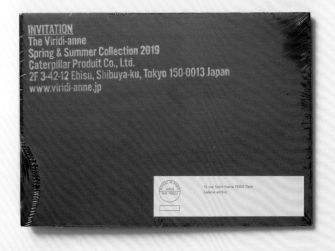

② 黃色的文字採用網版印
刷，印在手工拼貼好的紙張
上，這個做法避免了不同尺
寸紙張拼貼時的文字錯位。

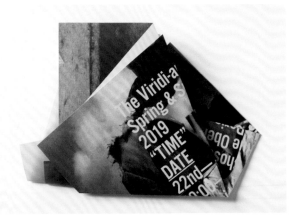

色彩

日本人對色彩感知的描述和記錄可以追溯到平安時代（794–1192）。日本貴族社會興起一股讚美自然世界的文化，他們感嘆四季的無常和短暫，於是將大自然的色彩運用到衣物、織物和信紙等生活用品上。平安時代的女作家紫式部在《源氏物語》中描繪了當時的貴族生活，書中出現了超過八十個有關顏色的詞語。

一千多年後的今天，色彩體系和理論大肆發展，不限於從大自然取色。日本色彩的來源和運用已變得開放、自由。在版面設計裡，色彩以它本身的感染力，傳達設計的含義。

佐藤晃一展

D＋AD：Eto Takahiro、村松丈彦

佐藤晃一展的海報設計由 Eto Takahiro（ゑ藤隆弘）和村松丈彦完成。
海報的背景為佐藤常用的顏色組合，設計團隊採用過去常見的書法
筆觸，將「Design」的日文平假名「でざいん」排在四個色塊內。

海報：515mm × 728mm
門票：70mm × 170mm

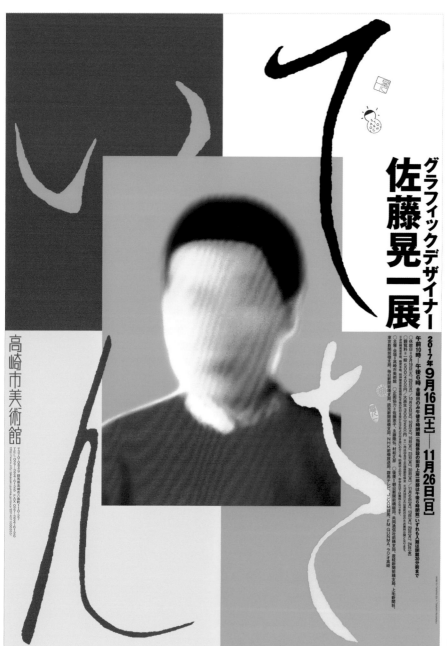

海報

「大部分色彩是由 100% 純色油墨組成。『模糊』和『半色調』只用於版面中間的佐藤肖像。佐藤晃一擅長運用漸變色，但後來他也利用色塊做設計，所以我們把這兩個特點結合起來。」——Eto Takahiro＆村松丈彦

版面分析：
① 海報上的藍、紅、黃和黑是 CMYK 印刷四原色。

C 100

M 100

Y 100

K 100

② 版面以四個長方形色塊為底，中間是佐藤晃一模糊漸變的肖像。為了畫面視覺的平衡，設計師搭配高飽和的對比色，讓書法字體的顏色和底色形成強烈的視覺對比。

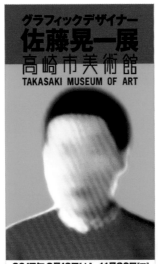

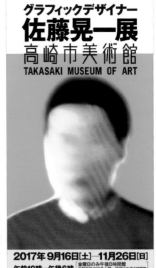

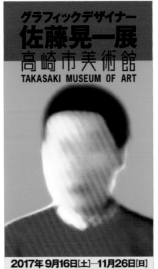

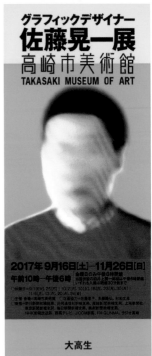

門票（4 張）

龍生派 130 週年紀念展

D＋AD：酒井博子

「龍生派 130 週年紀念展」的概念是「新與舊」、「花道的未來」、「遍布日本各地」。在海報設計中，設計師酒井博子運用紅色圓圈和藍色圓圈，來表達新風格和傳統風格花道。

「紅色的圓圈象徵著『日本』和『太陽』，表達了日式花道的崛起，以及龍生派將為日式花道開創新的未來。我希望讓主視覺圖像更突出，便將文字集中置於右側。」——酒井博子

海報：728mm × 1030mm
傳單：100mm × 148mm
門票：70mm × 165mm

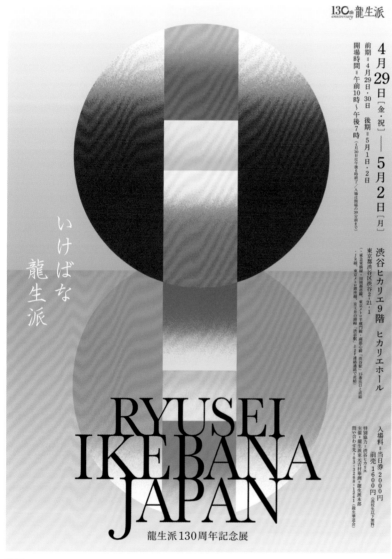

海報

版面分析：

① 色彩的漸變效果。

② 磨砂質感，讓畫面視覺層次更加豐富。

③ 版面基礎構圖分上下兩部分，圓形突出日本的印象。

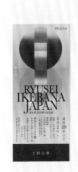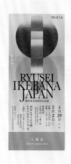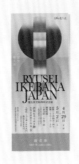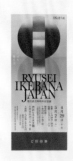

門票（4 張）

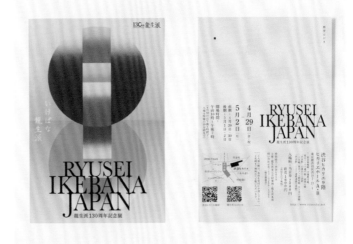

傳單（正反面）

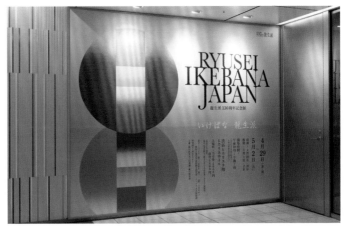

橫版海報

《FURISODE MODE》和服雜誌

《FURISODE MODE》是一本介紹日本和服的免費雜誌，GRAPHITICA
設計了它的 logo、封面和內頁版式。

D：Shiho Fujioka、Kazunori Gamo、
Chihiro Takase

AD：Kazunori Gamo

雜誌：210mm × 297mm

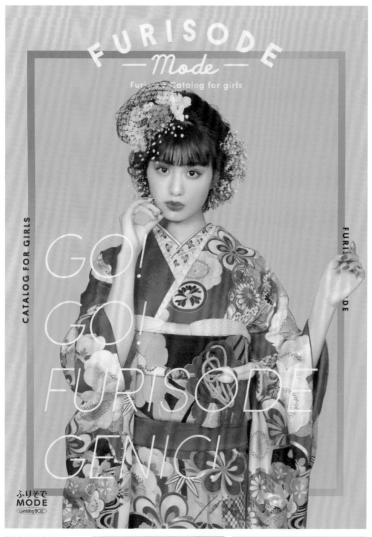

版面分析：
背景色溫和而飽滿。

雜誌封面和內頁
（4 張）

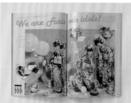

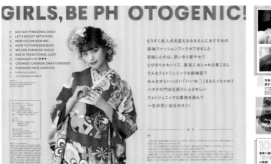

GIRLS, BE PH OTOGENIC!

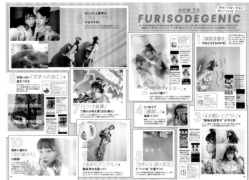

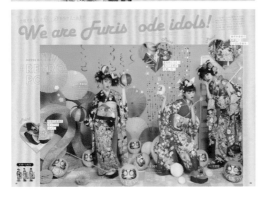

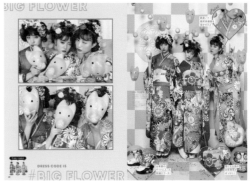

差をつけられる可愛い小物、あります。

KAWAII #FURISODE #KOMONO

内頁（5張）

DF：GRAPHITICA | CD：Keisuke Yano | PH：Gori Kuramoto | CL：Wedding Box

《十二組十三人的建築家》訪談集

D：中野豪雄、Ami Kawase
AD：中野豪雄

本書收錄二十世紀多位傑出建築師的訪談，每篇以八頁照片開始，訪談文字均佔三十二頁。中野設計事務所負責該書的裝幀與排版。

「受訪建築師談論了原創性、公共性及社會價值的話題，書中展示了他們建築專案的獨特性與多樣性。」——中野設計事務所

書籍：152mm × 216mm

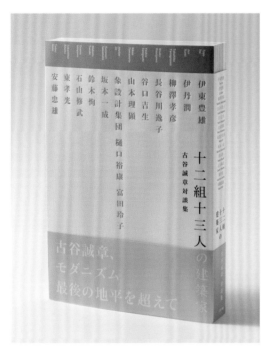

書籍書衣（左）及封面（右）

版面分析：

① 書的裝訂方式採裸背線裝，書衣上建築師的名字以漢字呈現，與封面的英文拼音逐一對應。

書衣　　　　　封面

② 十二組建築師分別搭配一種色彩，在書口處形成彩虹般的色譜。

全書內頁沒有設置底色，而是在內頁邊緣處填上的色條。

書脊處的色彩也是經過精確計算得出：在每台¹第一頁和最後一頁的折線上，填上與書口對應的色條，裝訂裁切後書脊也呈現與書口一致的色譜。

Toyo Ito 伊東豊雄

建築はもっと自由なんだ。

伊東豊雄×古谷誠章

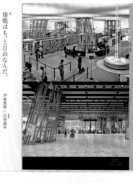

Makoto Suzuki 鈴木恂

"住宅にある生命力の本質を "内圧" として育みたい。

鈴木恂×古谷誠章

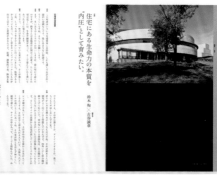

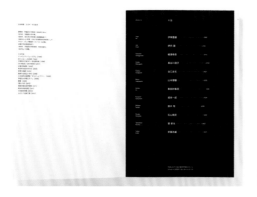

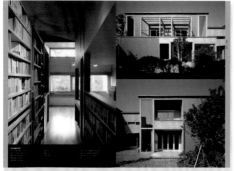

內頁（8張）

《色之博物誌》色彩書

D：中野豪雄、Ami Kawase、
鈴木直子、Sumire Kobayashi
AD：中野豪雄

「色之博物誌」展覽聚焦江戶時期古地圖和浮世繪中的色彩故事，中野設計事務所創作的這本刊物詳盡地囊括了展覽內容。同一系列的宣傳品還包括海報、門票、傳單和廣告標牌。

書籍：188mm × 257mm

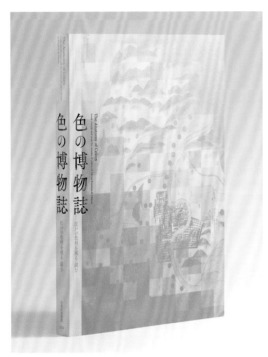 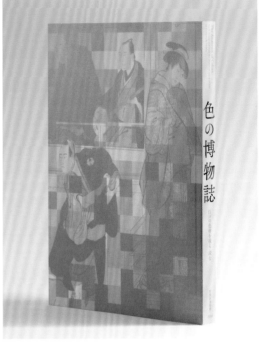

封面、封底

版面分析：

① 全書分為古地圖、浮世繪、顏料、繪具和古書五個章節，展示了作品的真實圖片、作品所用色彩、原材料介紹、色材的地質資訊和製作過程等內容；每章的分析頁面，邊緣設有 5 mm 寬的色條，以區分章節中分析與論文兩個部分；每章的論文以色紙印刷，在書口處可看到十種顏色。

② 封面和封底的圖像用不同濃度的銀色油墨印刷。

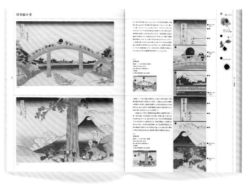

色彩

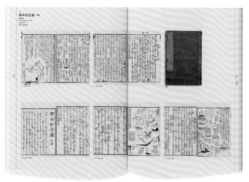

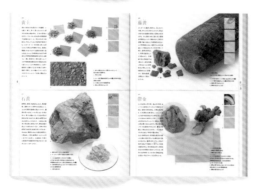

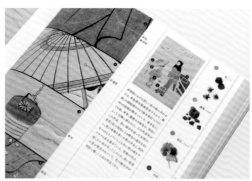

內頁（8張）

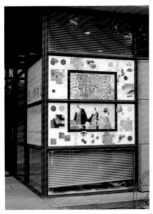

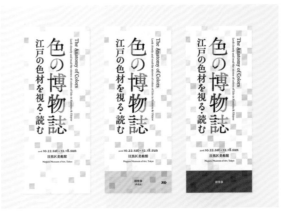

廣告標牌　　　　　門票

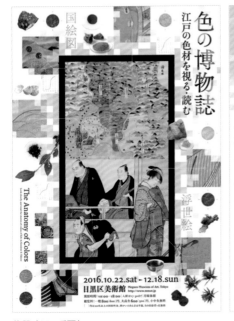

傳單（正、反面）

色の博物誌

③ 書名字體由紅、黃、藍、綠、
黑五色組成。

④ 像素點連接了版面中央的畫作和周圍的細節。

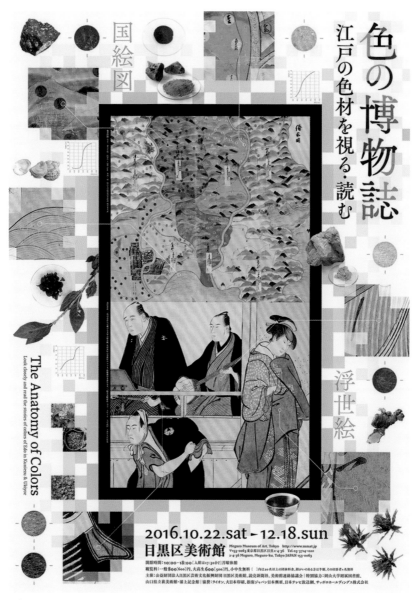

色の博物誌
江戸の色材を視る・読む

国絵図

浮世絵

The Anatomy of Colors
Look closely and read the stories of colors of Edo in Kunie-zu & Ukiyo-e

2016.10.22.sat – 12.18.sun
目黒区美術館　Meguro Museum of Art, Tokyo　http://www.mmat.jp
〒153-0063 東京都目黒区目黒2-4-36　Tel.03-3714-1201
2-4-36 Meguro, Meguro-ku, Tokyo JAPAN 153-0063

開館時間：10:00～18:00［入館は17:30まで］月曜休館
観覧料：一般800［600］円、大高生600［500］円、小中生無料［　］内は20名以上の団体料金、障がいのある方は半額、その付添者1名無料
主催：公益財団法人目黒区芸術文化振興財団 目黒区美術館、読売新聞社、美術館連絡協議会｜特別協力｜岡山大学附属図書館、
山口県立萩美術館・浦上記念館｜協賛：ライオン、大日本印刷、損保ジャパン日本興亜、日本テレビ放送網、サッポロホールディングス株式会社

海報

日本建築文化週 2019

D＋AD：古平正義

日本建築學會舉辦的 2019 年建築文化週，其海報和傳單由設計師古平正義操刀。

大海報：654mm × 1030mm
小海報：426mm × 721mm
傳單：210mm × 297mm

小海報

傳單（9張）

版面分析：

① 延續 2017 年與 2018 年的設計思路，大海報印刷後，可被拆分成一張小海報和五張獨立的傳單，或九張獨立的傳單。

② 標題文字設計也延續了前兩年的風格，具有建築結構的特點。

③ 主視覺元素是多個立方體，設計師通過改變它們的長、寬、高，並加入不同的漸變色來豐富畫面；文字被編排在立方體的正面，並與立方體的傾斜角度相一致。

④ 同樣參照日本各地區的地理位置，由北到南（從北海道到九州），五張傳單的排列順序呈現「」」形。

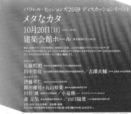
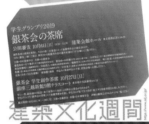

大海報

亞洲冬季運動會藝術指南

D：上田亮

第八屆亞洲冬季運動會在札幌舉行，與賽事同時舉行的還有許多藝術活動。創意團隊 COMMUNE 受託為相關藝術活動製作傳單。

傳單：297mm × 420mm

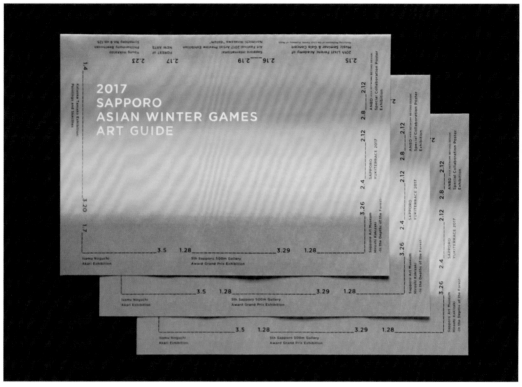

傳單

版面分析：

① 設計師上田亮的用色理念：

「在日本，白雪覆蓋的美景被稱為『銀色世界』」。

「代表札幌天空的藍色。」。

「札幌的天空藍與運動員霓虹般的激情，一起融入在這銀色背景中。」

② 銀、藍、黃三色透過漸變，融合在一起，標題文字突出，詳細資訊環繞版面四邊排列。

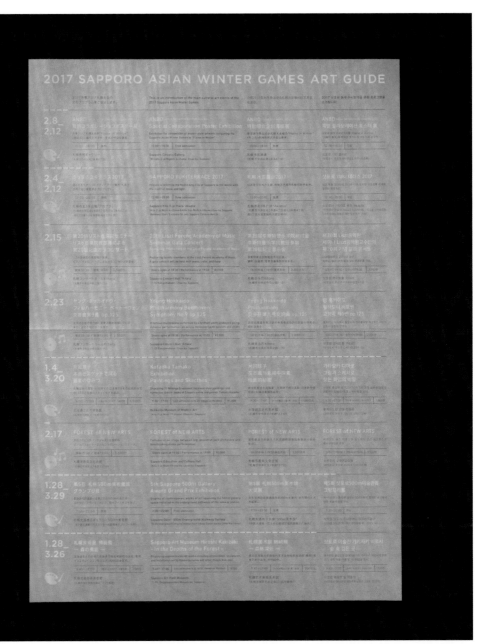

傳單內頁

③ 內頁資訊行列對齊，虛線長度代表
每場活動的持續天數。

澀谷藝術祭

D：原健三

澀谷藝術祭每年秋天在東京澀谷站周邊舉辦，現場包括時尚、設計、音樂、藝術展、電影放映和來自新銳創作者的文化活動等。設計公司 HYPHEN 擔任 2016–2018 澀谷藝術祭藝術指導，操刀海報設計。

海報：594mm × 841mm

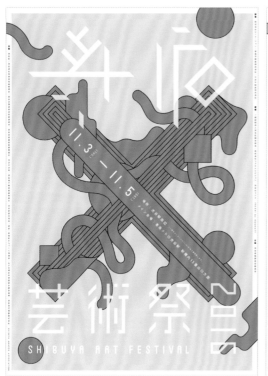
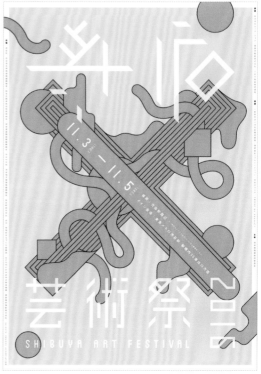

海報（2張）

版面分析：
① 海報上的藍色和橘色構成互補色。

② 為活動創作的抽象插圖，體現了藝術祭的多元性。

③ 在展示詳細活動資訊的海報裡，由圖形組成的插畫以不同形態出現，文字資訊隨圖形靈活排列。

為藝術祭創作的標題字體

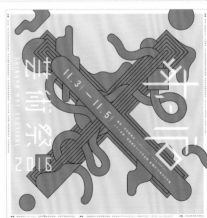

宣傳卡（正、反面）

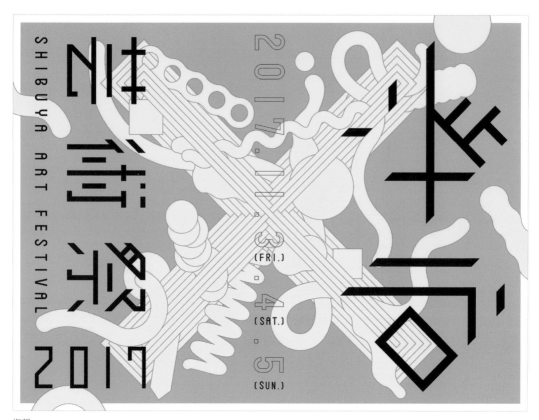

海報

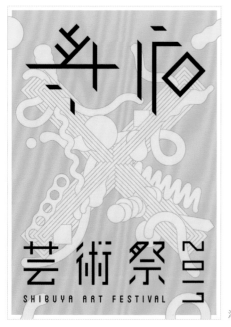

海報

④ 2017 年的設計延續了 2016 年的標題字體及插畫風格。

⑤ 設計師利用黃、黑、灰三色構建視覺對比。

Y 100	K 100	K 30

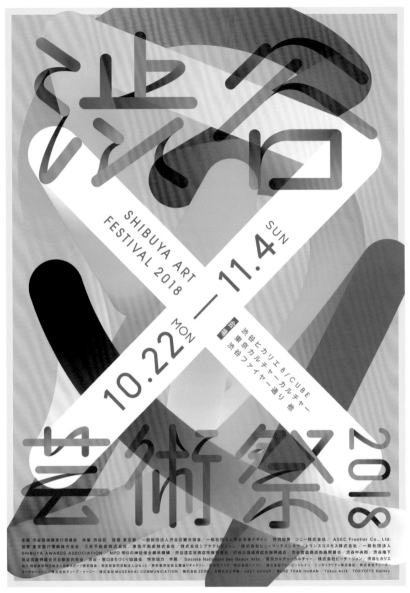

海報

⑧ 版面由飄動的漸變色條構成，中間的白色「Ｘ」延續了前兩年插圖的結構。

⑥ 主辦方為紀念澀谷藝術祭十週年，特別舉辦了名為「十年」的澀谷獎項展。

⑦ 標題字體被重新設計，帶有連筆書法的特點。

渋谷芸術祭2018

八王子舊書祭第十五回：夢

D＋AD：Uchida Go

八王子舊書祭第十五回以「夢」為主題。

海報：420mm × 594mm
傳單：182mm × 257mm

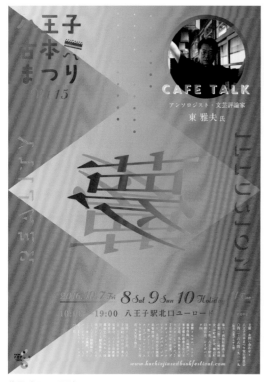

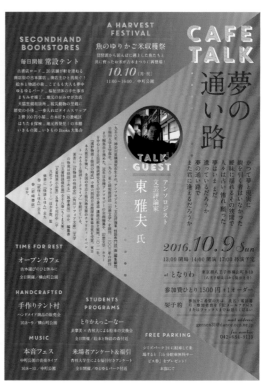

傳單（正、反面）

版面分析：

① 漸變色營造出視覺上的夢幻感。

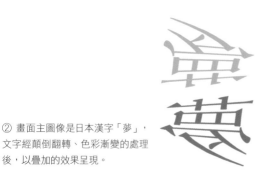

② 畫面主圖像是日本漢字「夢」，文字經顛倒翻轉、色彩漸變的處理後，以疊加的效果呈現。

③ 版面被分割成三角形和菱形，搭以色彩漸變。

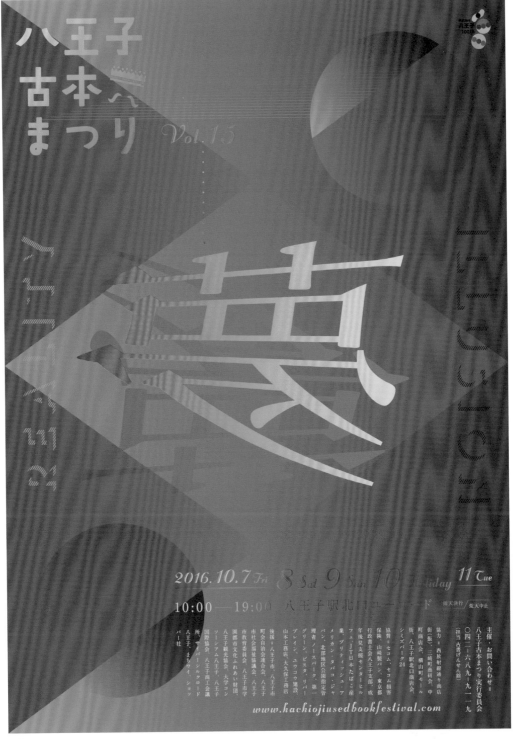

海報

八王子舊書祭第十八回：攝影

D：Uchida Go

八王子舊書祭第十八回以「攝影」為主題。

傳單：182mm × 257mm

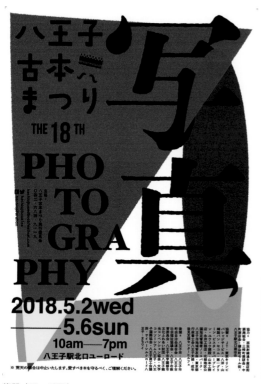

傳單（正、反面）

版面分析：

這張海報的色彩搭配由光的三原色紅、綠、藍及其相交產生的顏色組成。

光的三原色（RGB）

「花開」三越包裝紙：報紙廣告

D：岡本健、Yuka Taniguchi
AD：岡本健

經營百貨店的三越伊勢丹控股公司與瀨戶內國際藝術祭合作，作為推廣夥伴參與藝術祭。岡本健設計事務以三越百貨經典的「花開」（華ひらく）包裝紙圖案，設計了這則報紙廣告。

報紙廣告：545mm × 812mm

色彩

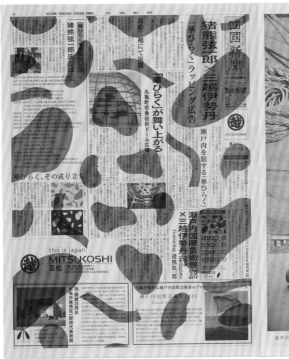
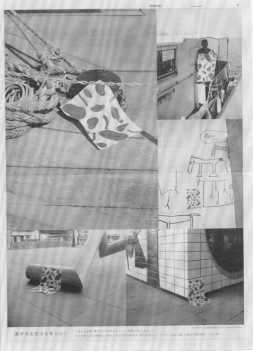

報紙廣告

色彩疊印效果

版面分析：

① 內容排版如真實報紙中的新聞報導，整個版面被「花瓣」包裹。報紙的背面是攝影師 Honma Takashi（ホンマ　タカミ）帶著三越包裝紙去瀨戶內「旅遊」的照片。

② 「花開」三越包裝紙由現代藝術家豬熊弦一郎（1902–1993）設計，版面上展示了他的相關介紹以及「花開」包裝紙的設計歷史。

Only You 劇場

D：沼本明希子
AD：大西隆介

Only You 劇場位於日本八戶市的一條小巷，那裡聚集了眾多日式傳統居酒屋。設計工作室 direction Q 為劇場設計了海報和傳單。

「我把它設計成日式復古海報，表達傳統形象。」——沼本明希子

海報：420mm × 594mm
傳單：210mm × 297mm

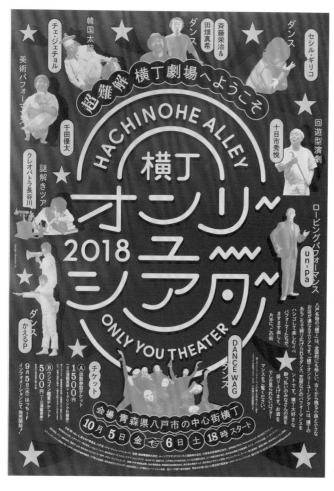

海報

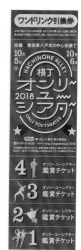

門票

版面分析：

① direction Q 將日期、地點等資訊，沿著中央的橢圓形 logo 排列；藝人們的照片和星形圖案則靈活擺置，版面因而不顯單調。

② 這一系列的設計由紅、黃、藍三種主要色彩組成，表達復古感。

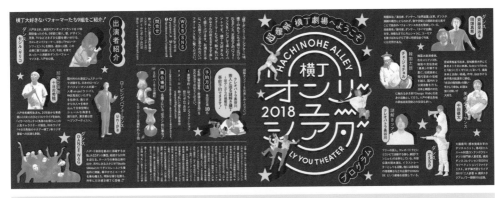

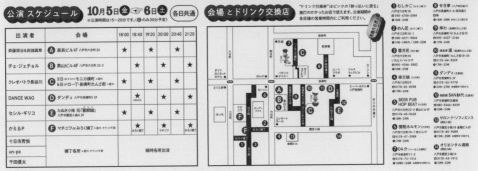

折頁（正、反面）

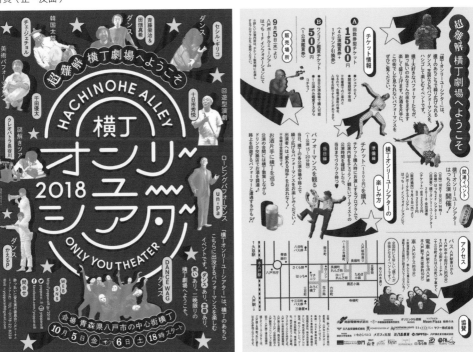

傳單（正、反面）

武藏野美術大學宣傳海報

D＋AD：田部井美奈

設計師田部井美奈 1999 年畢業於武藏野美術大學，2018 年她為母校設計了宣傳海報和小冊子。

小冊子：210mm × 297mm
海報：728mm × 1030mm

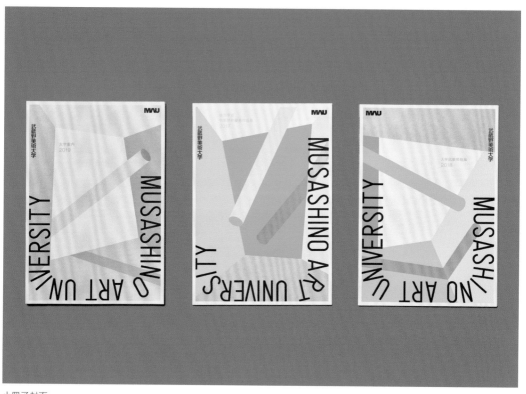

小冊子封面

版面分析：

① 「大學資訊」、「畢業製作優秀作品集」和「入學試驗問題集」三本小冊子的封面，其版式與海報相同，但在色彩的飽和度和色相上則有明顯區別。

② 平面色塊的組合和對比所形成的空間感，讓人想進一步探索其中的奧妙。

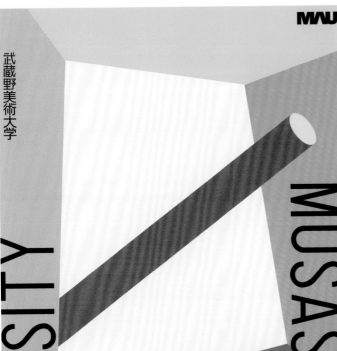

海報

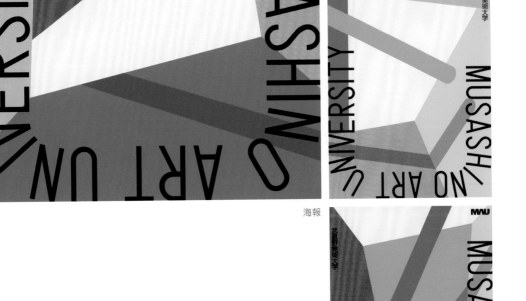

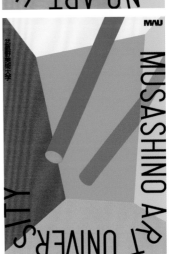

留白

乍看之下，留白和西方的極簡主義有些許相似。究其根源，極簡主義追求功能至上、去裝飾化，而這裡談論的日本設計的留白，是一種來自東方傳統文化的美學形態。

在中國古代，水墨畫、書法等水墨藝術盛行。水墨畫是一種以黑白兩色和大面積留白，抒發畫家對大自然感受的繪畫形式。這種繪畫藝術被傳入日本後，留白的意境被重新演繹，其中禪宗繪畫裡的「圓相」最具代表性，利用水墨一筆畫出的圓形象徵了日本美學中「當下的表達」的精神。除此之外，日本藝術設計的留白也受到了其他因素影響：日式花道，一種在特定大小的花盆空間裡表達情感和親近自然的藝術創造；侘寂，一種從佛學衍生的思想，其世界觀以接受萬物的不完美、不完整、無常為核心。這些都造就出日本人的精神和心境。

留白的運用使版面留出空間，予人安靜、和諧、放鬆。

參考文獻：

CEDRIC VAN EENOO. "Empty Space and Silence" [J]. Arts and Design Studies, 2013, 15: [2224-6061].

《其他人》喜劇專場表演

D：服部宏輝

AD：西野宮範昭（西ノ宮範昭）

這是設計師服部宏輝為搞笑藝人組合 The Geese 的喜劇專場表演《其他人》（その他の人々）所做的傳單設計。

傳單：210mm × 297mm

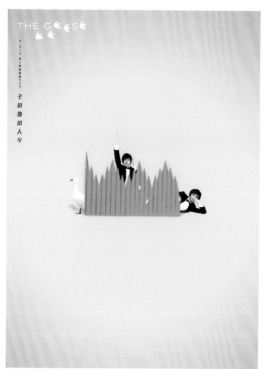
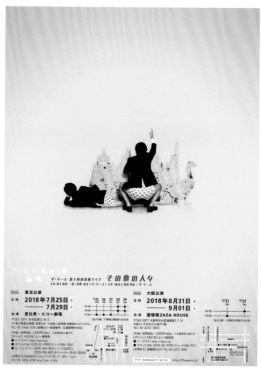

傳單（正、反面）

版面分析：

① 設計師服部宏輝以便當盒裡隔開主菜和配菜的塑料綠葉為創意進行創作，逼真的綠葉上還黏著兩顆米粒。

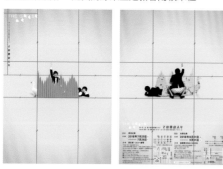

② 版面中的大面積留白，讓搞笑藝人的圖像成為視覺焦點。

《旅情》攝影集

D：原研哉、大橋香菜子
AD＋CD：原研哉

《旅情》收錄攝影師上田義彥於 1980 年代至 2011 年在中國各地拍攝的一百六十幅照片。原研哉和大橋香菜子擔任這本攝影集的設計。

「跟隨著攝影師溫柔的目光，捕捉他在旅程中遇到的人和景，是這本書的主要內容。」——原研哉＆大橋香菜子

書籍：149mm × 210mm

留白

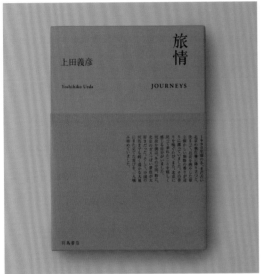
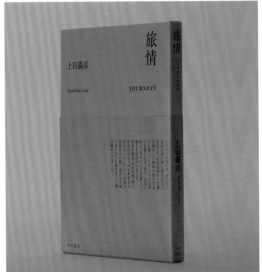

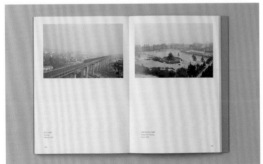
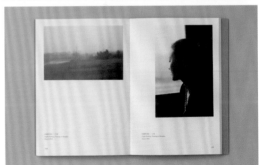

封面（2 張），內頁（3 張）

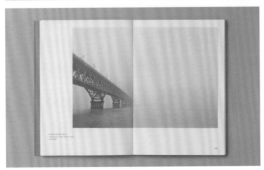

DF：HARA DESIGN INSTITUTE、NIPPON DESIGN CENTER | PH：上田義彥 | CL：羽鳥書店

《歌麿》浮世繪畫集

D：原研哉、Nakamura Shimpei、
Fehr Sebastian、Holmsted Troels
Degett
AD＋CD：原研哉

這本藝術畫集展示了浮世繪名家喜多川歌麿的五十幅美人畫和
五十幅春宮圖。本書的裝幀設計由原設計研究所（HARA DESIGN
INSTITUTE）和日本設計中心（NIPPON DESIGN CENTER）合作呈現。

書籍：358mm × 486mm

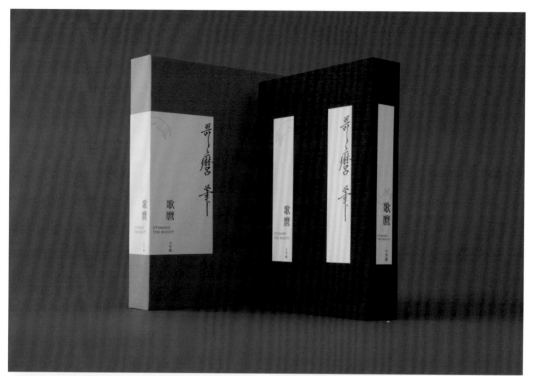

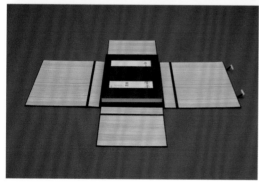
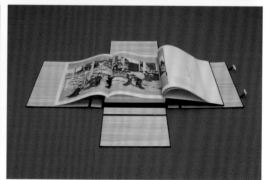

書盒與書籍（3張）

版面分析：
① 保護書籍的書盒是個將書籍六個面都包裹起來的函套，
包裹後以兩根骨簽固定於一側。

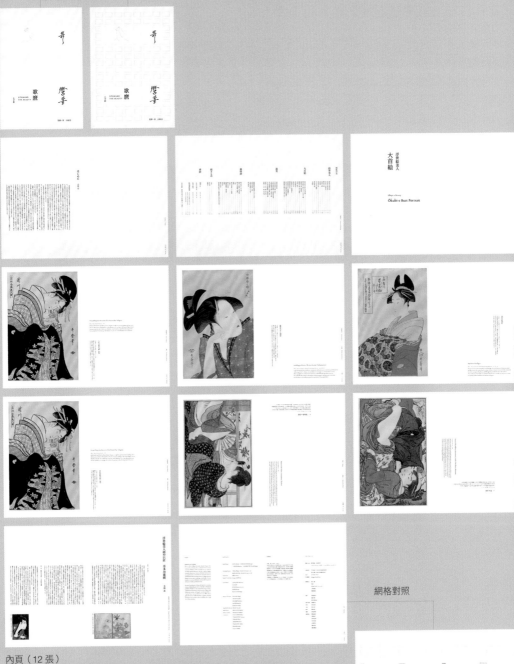

網格對照

內頁（12 張）

② 設計團隊表示，精緻的製版，凸顯了畫
中美人的潔白，讓她們的肌膚看起來甚至
比環繞版畫的白邊還要白皙。

網格對照

留白

《造化自然：銀閣慈照寺之花》花道書

D：原研哉、中村晉平、Akane Sakai
AD＋CD：原研哉

在銀閣慈照寺工作的首位花道大師珠寶花士編著了這本《造化自然：
銀閣慈照寺之花》。該書的裝幀和排版設計由原設計研究所和日本
設計中心完成，攝影圖片則由攝影師淺忠之拍攝。

書籍：172mm × 240mm

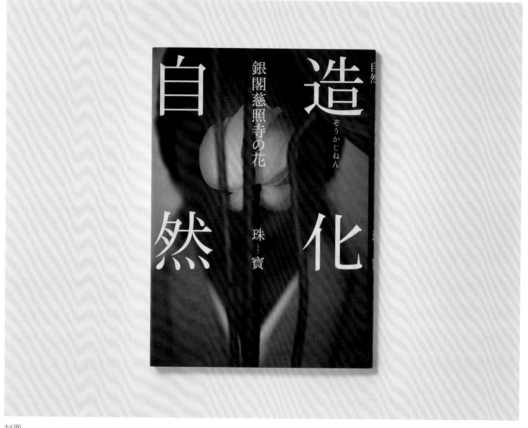

封面

版面分析：
設計團隊介紹，「每一個細節都經過精心設計，符合花道主
題；文字和圖片的排版令空間充滿活力，同時營造出一種近
乎處於崩塌邊緣的平衡。」

留白

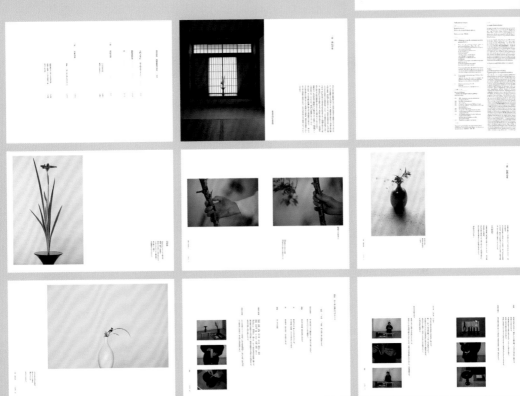

內頁（11 張）

無印良品《加拉巴戈》之書

D：原研哉、井上幸惠、加藤亮介、
Megumi Kajiwara
AD＋CD：原研哉

無印良品展開了一場加拉巴戈群島（Galápagos Islands）之旅，此書的創作是為了記錄此次旅行的過程並與大眾分享。

「這套書由一本調查報告和一本圖片集組成，前者記錄了探險路線、日記、實地進行的三方討論、投稿文章等內容，後者捕捉了加拉巴戈群島的環境和生活。」──設計團隊

調查報告：152mm × 214mm
圖片集：148mm × 210mm

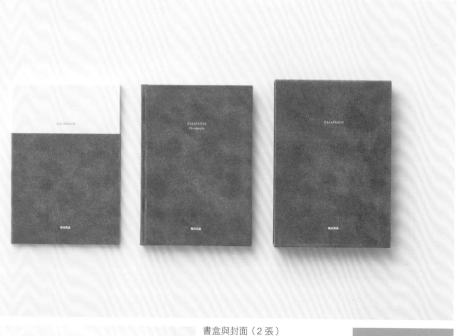

書盒與封面（2 張）

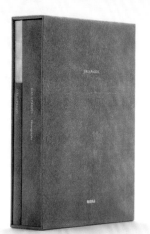

無印良品 ガラパゴス

留白

內頁（5 張）

DF：HARA DESIGN INSTITUTE、NIPPON DESIGN CENTER｜ILL：水谷嘉孝｜PH：上田義彦｜CL：株式会社良品計画

《大佛比一比》繪本

D：Minami Ikeda、關宙明

AD＋CD：關宙明

「奈良的大佛和鐮倉的大佛，到底哪邊的更棒？」設計公司 mr.universe 參考日本傳統戲劇流派「狂言」的風格，設計出《大佛比一比》（大仏〈らべ）繪本。

書籍：210mm × 297mm

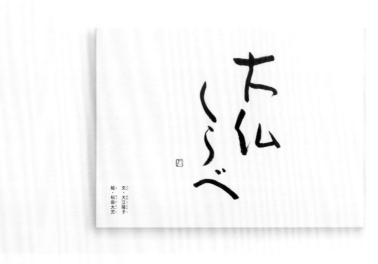

封面、封底

版面分析：
設計團隊利用「留白」手法，突出文字和插圖。

「具有節奏感的字體排版，讓讀者能在自成
一格的繪畫世界中，感受『狂言』的獨特台
詞。」──mr.universe

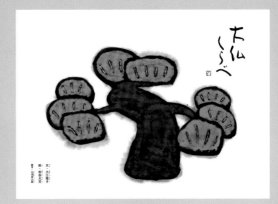

內頁（11 張）

DF：mr.universe｜ILL：松田大児｜CL：朝日新聞出版　　163

《stone paper》文字編輯軟體宣傳冊

D：北本浩之

「stone」是日本設計中心開發的一款文字編輯軟體，北本浩之為其
設計了宣傳冊《stone paper》（石紙）。第一版的主題是「Su」（素）。

書籍：128mm × 182mm

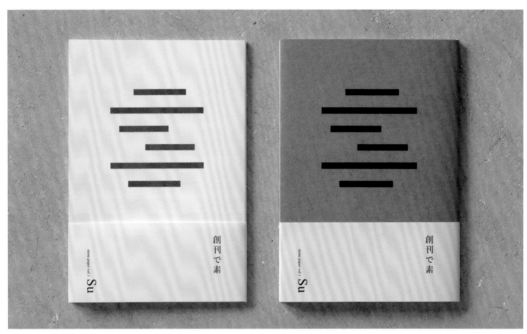

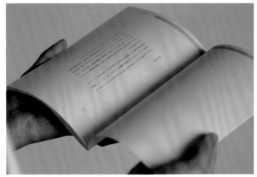

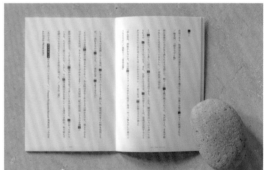

白色、灰色兩款封面和內頁（3張）

版面分析：

① 封面設計簡潔，大量留白，
傳遞出「素」的主題。乾淨素
雅的背景中，「stone」的首字
母「S」以抽象形狀呈現。

標籤式的章節設計，與軟體
的使用者介面（UI）類似

行數展示

當前頁面總字符數

留白

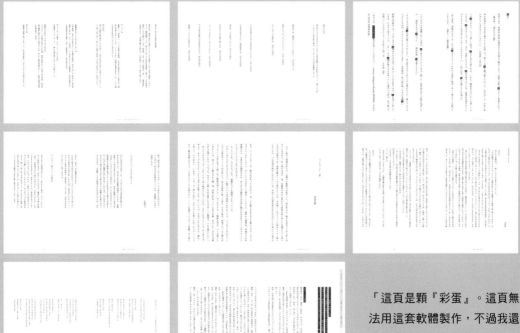

內頁（10 張）

「這頁是顆『彩蛋』。這頁無
法用這套軟體製作，不過我還
是將它插在書頁之間。」
——北本浩之

② 書中收錄了俳句詩人、編輯等八位不同職業的人用
「stone」所創作出的故事，這些頁面分別有不同的字體、字
級、字距和行距等排版方式，而這些設置都能在軟體中找到。

Laforet 購物中心促銷活動

D＋AD：古平正義

設計師古平正義為購物中心 Laforet 的促銷活動製作了宣傳海報。

海報：1456mm × 1030mm（上）
728mm × 1030mm（下）

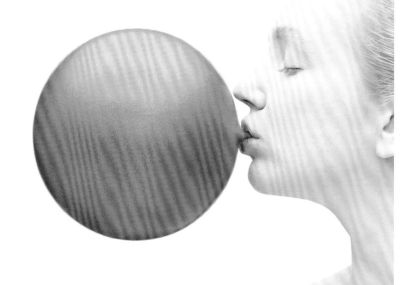

元気を着よう、日本。
www.laforet-nippon.com

LAFORET GRAND BAZAR 7.20 wed - 25 mon

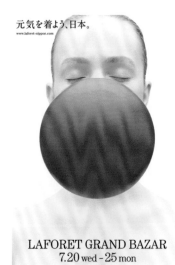

海報（2張）

　DF：FLAME, inc.｜PH：瀧本幹也｜CL：Laforet Harajuku

「森之圖書室」讀書吧

D＋CD：Yohei Murakoshi

森之圖書館位於東京澀谷，是一所提供書籍出租和酒精飲品的讀書吧。設計公司 SEESAW 負責讀書吧的整體品牌推廣。

海報：1030mm × 1456mm

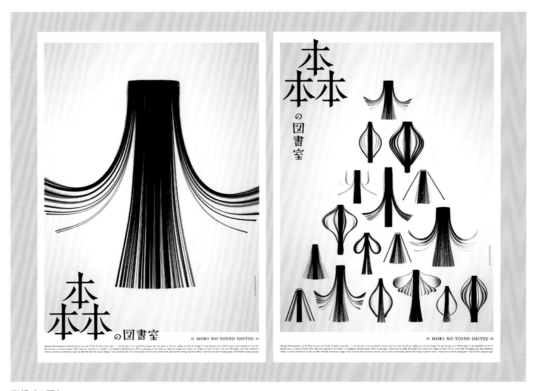

海報（2張）

「『森』原是由三個『木』組成的漢字，我們用『本』代替原本的『木』設計出一個 logo。這個 logo 表達了一本書如何像森林一樣存在。」
──SEESAW

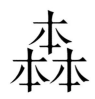

版面分析：
淺灰色背景，凸顯書本或攤或捲的各種樣態。

留白

竹笹堂木版畫雜貨店

D＋AD：內田喜基

竹笹堂是一家木刻版畫雜貨店，店裡的工匠傳承了超過一千兩百年的木刻技術，他們手工繪製木刻版畫，印刷在各種媒介上。店內出售的書籍、藝術品、織物等都與木版畫有關。設計師內田喜基以「Create‧創造力」為概念，為竹笹堂製作了一系列海報。

海報：707mm × 1000mm

"KNOCK"
Transmit traditional skills

「作品『KNOCK』（叩）藉由展示佛經，表現木版印刷和佛教間的親密關係，海報傳達著『從鑰匙孔中窺見佛像，如果有興趣，就叩響門扉來相會』這樣的資訊。」──內田喜基

海報

版面分析：
① 版面構圖凸顯畫面中心的圖形，並以大面積色塊與之形成對比。由上至下深邃的漸變色與孔中的經文、佛像，營造出一種寧靜的美感。

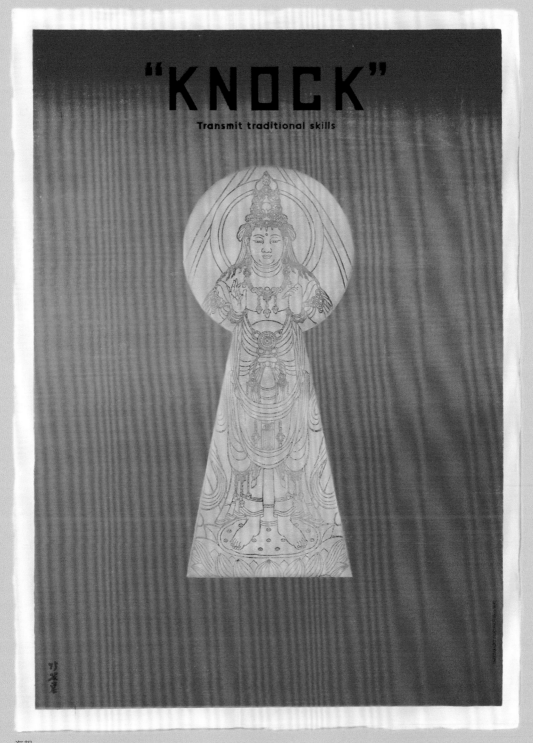

海報

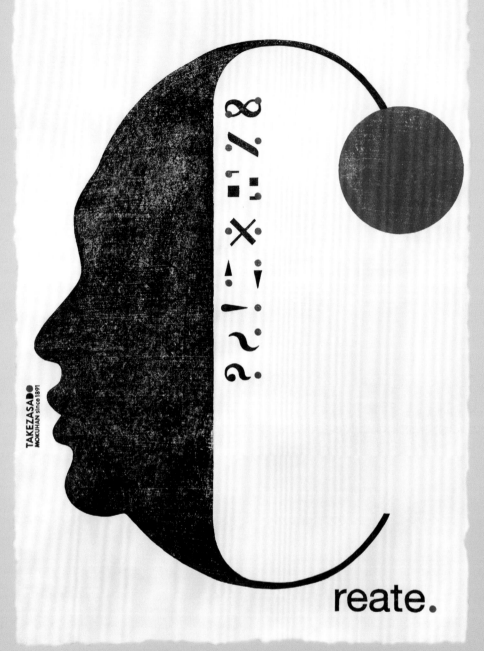

海報

「以太陽旗為靈感所設計的紅色圓形，與人的側臉相連，頭上的八個符號，象徵了『創造力』（Create）的生成過程。」——內田喜基

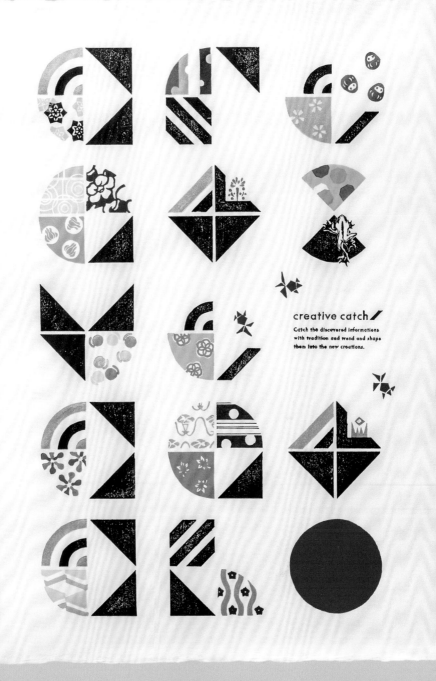

creative catch✓

Catch the discovered informations
with tradition and trend and shape
them into the new creations.

海報

② 版面上適當的留白，令視覺聚焦
在圖形和版畫拓印的紋理上。

「作品『creative catch』（創造性捕捉）體現了木版印
刷的獨特風格，紋理顯而易見。這個作品以竹笹堂的商
品為靈感，四塊木版上印了十四個圖案，我試著創造不
均勻的感覺，凸顯木版畫的獨特紋理」——內田喜基

DF：cosmos | CD：Kenji Takenaka | ILL：Yuko Harada | CL：竹笹堂

西永工業「2.5D」金屬工藝

D：和田卓也
AD＋CD：內田喜基

西永工業專做機械與雷射加工，也製作各類鐵工藝品，可定製小物、飾物、藝術裝置、標牌等。「2.5D」意指可在 2D 和 3D 中自由切換的視覺表達。設計公司 cosmos 為這組名為「2.5D」的藝品創作海報及明信片。

海報：728mm × 1030mm
明信片：100mm × 148mm

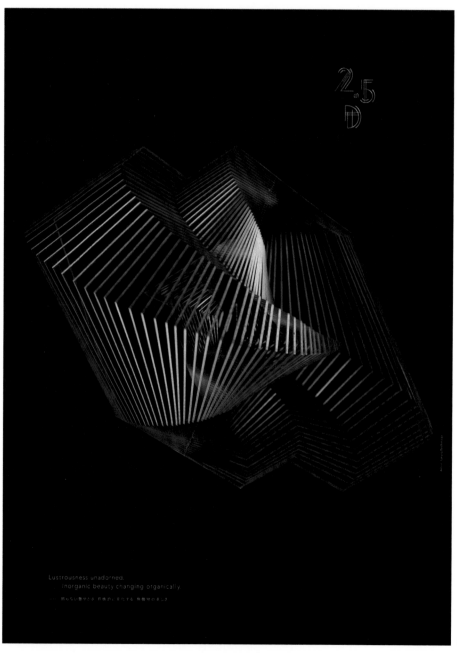

Lustrousness unadorned.
Inorganic beauty changing organically.

海報

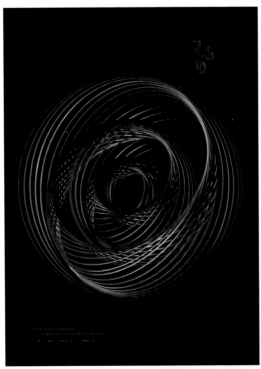
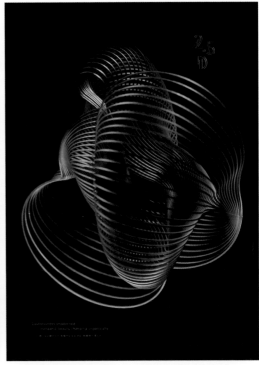

海報（2張）

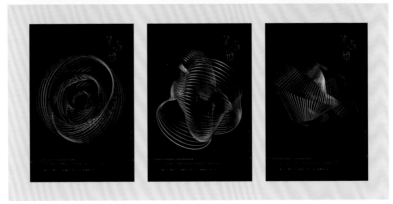

明信片（3張）

版面分析：
版面以簡潔的布局和留白，突出產品的線條。cosmos 表示，設計既在大膽展現產品之美，也透過適度的文字尺寸，表現出產品的精細感。考慮到視覺平衡，設計師將 logo「2.5D」放置在適合三組圖形的位置。

「logo 的設計聚焦於產品的本質，並只由金屬線條組成，這讓人聯想到機械轉動。」——cosmos

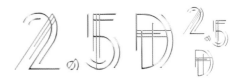

DF：cosmos｜PH：福島典昭｜CL：有限會社　西永工業

留白

173

配
圖

在日本的平面設計中，插畫是常見的元素。無論是傳統手繪，如浮世繪[1]，還是現代的電腦手繪，如漫畫、向量圖，都會被設計師靈活應用到海報、書籍、畫冊、傳單、包裝和品牌形象當中。

從視覺層面考慮，圖像往往可以突出重點內容、加強表達、製造視覺效果。插畫作為一種藝術形式，它的內容可以超越現實世界的限制，其藝術風格、表達的內容、表現手法是多元的。

註釋

1 浮世繪 浮世繪多指日本傳統木版畫，也有手繪作品，盛行於日本江戶時代。這種藝術形式不僅記錄了當時的生活和環境，還描繪了日本美學中的詩歌、自然、精神、愛情和性。

「江戶的遊玩繪」收藏展

D＋AD：羽田純

設計師羽田純從頭像繪畫的特色中得到創作靈感，設計了這些有趣的宣傳品。無論是正著看還是上下顛倒，人們都能看到頭像奇妙的神情，也能順利閱讀其中的資訊。

海報：594mm × 841mm
傳單：210mm × 297mm
門票：70mm × 180mm

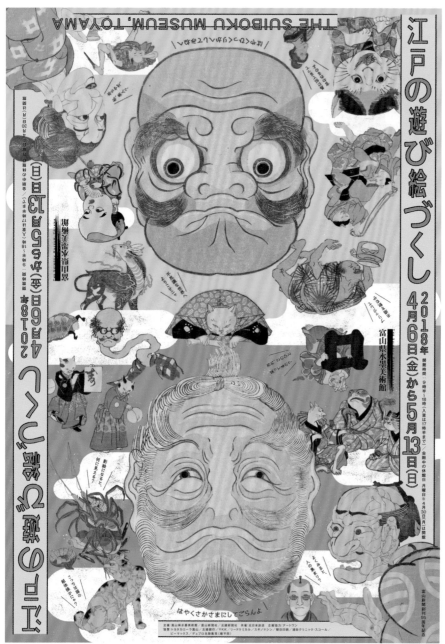

海報

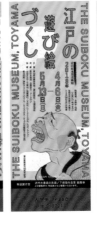
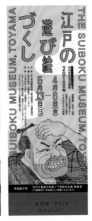
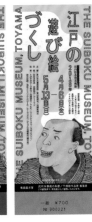

門票（6張）

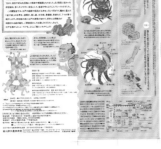

排版網格圖

可以「上下顛倒」的表情

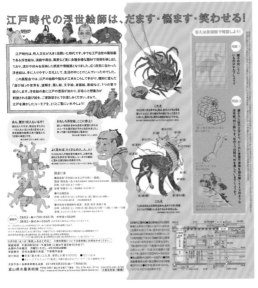

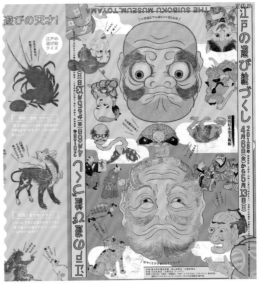

傳單（正、反面）

寫樂啟發展

D：青木克憲、Stephen Floyd |
AD：青木克憲

「寫樂啟發展」（Inspired by Sharaku Exhibition）是 2016 年東京設計週期間舉辦的畫展，展出作品皆以浮世繪畫家東洲齋寫樂的畫作為靈感。東京的藝術總監青木克憲與紐約的插畫家史蒂芬・佛洛伊德（Stephen Floyd）聯合創作以下作品。

海報：500mm × 707mm

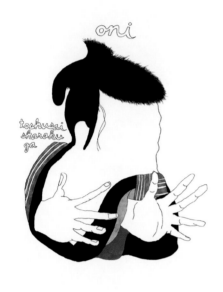

版面分析：
這些插畫以東洲齋寫樂的浮世繪人物畫為基礎，其中人物的臉部留空，給觀眾留下想像空間。

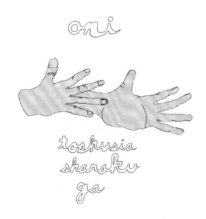

海報（2張）

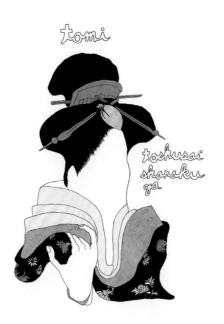

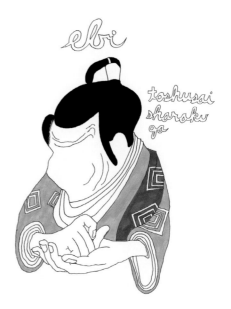

海報（4 張）

愛知縣百年藝術紀事展

D＋AD＋ILL：鷲尾友公

這張海報是由設計師鷲尾友公為愛知縣美術館「翻新後的重新開幕展」所設計的。該展覽展示了愛知縣美術館開幕後一百年內，即1919 年至 2019 年之間的前衛藝術事件。海報中，看起來像山的臉和看起來像臉的山，被設計成延綿不斷的山川，象徵著一百年來所有人共同擁有的時間與記憶。

海報：1000mm × 707mm
210mm × 297mm

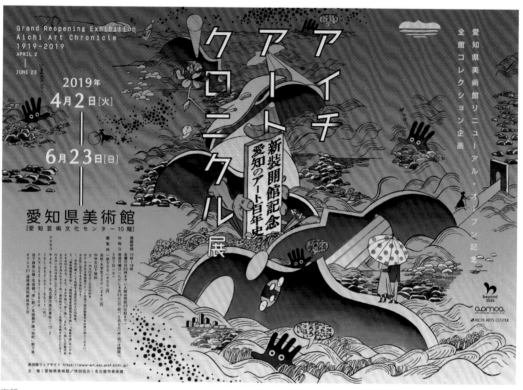

海報

版面分析：
像山又像人臉的插圖，是版面的視覺中心，「近大遠小」的構圖和漸變色，讓畫面呈現一種縱深感。

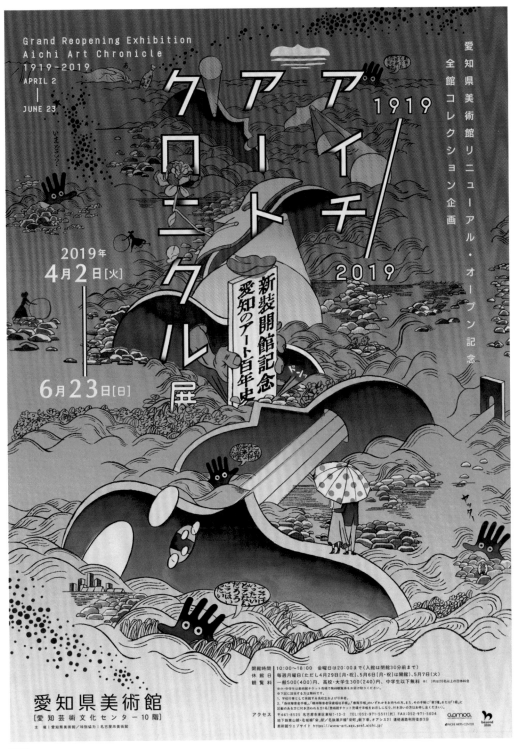

海報

武藏野美術大學優秀作品展 2018

D＋AD：楠木寬和

這是 2018 年武藏野美術大學優秀作品展的宣傳品設計。這次展覽的目的是為了慶祝得獎者和新學期的到來。為了展現美術大學的創造力，設計公司 ABEKINO DESIGN 製作出這一系列原創圖案。

「我仔細聚焦於腦中的微弱靈感，創作出這些圖案。」──楠木寬和

海報：515mm × 728mm
傳單：105mm × 148mm

海報

版面分析：
這些圖案被做成印章，代表不同的展區。

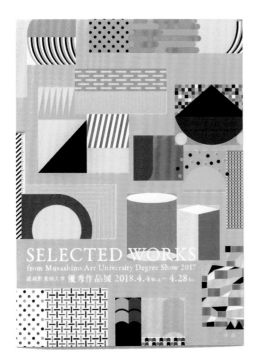

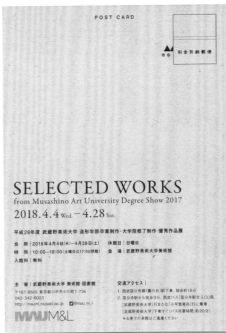

傳單（正、反面）

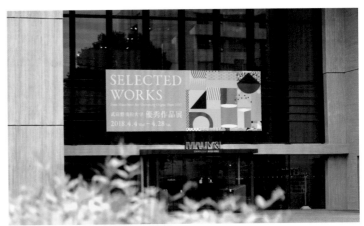

現場應用圖（3 張）

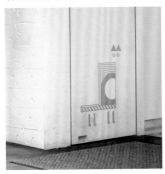

武藏野美術大學優秀作品展 2019

D＋AD：稗木寬和

2019 年武藏野美術大學優秀作品展的宣傳品由設計公司 ABEKINO DESIGN 設計。

海報：515mm × 728mm
傳單：105mm × 148mm

海報

「在 2019 年版，我將設計重點放在獲獎者身上，所以我創作出一款新獎杯。和去年一樣，獎杯造型是我透過腦中的微弱靈感設計出來的。」──稗木寬和

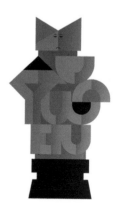

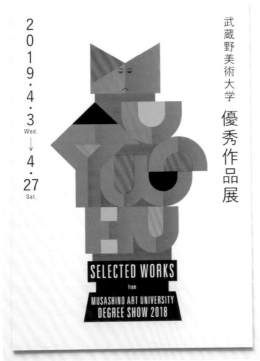

2019·4·3 Wed. → 4·27 Sat.

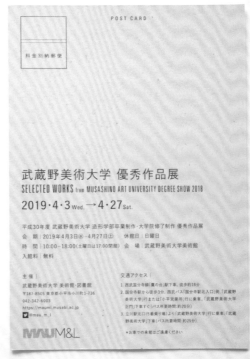

武蔵野美術大学 優秀作品展
SELECTED WORKS from MUSASHINO ART UNIVERSITY DEGREE SHOW 2018

2019·4·3 Wed. → 4·27 Sat.

平成30年度 武蔵野美術大学 造形学部卒業制作・大学院修了制作 優秀作品展
会 期｜2019年4月3日㊌－4月27日㊏　休館日｜日曜日
時 間｜10:00－18:00(土曜日は17:00閉館)　会 場｜武蔵野美術大学美術館
入館料｜無料

主 催
武蔵野美術大学 美術館・図書館
〒187-8505 東京都小平市小川町1-736
042-342-6003
https://maumi.musabi.ac.jp
@meu_m_l

交通アクセス
1. 西武国分寺線「鷹の台」駅下車、徒歩約18分
2. 国分寺駅から徒歩3分、西武バス「国分寺駅北入口」発「武蔵野美術大学」行または「小平営業所」行に乗車、「武蔵野美術大学正門」下車すぐ(バス所要時間:約20分)
3. 立川駅北口(各番乗り場)より「武蔵野美術大学」行に乗車、「武蔵野美術大学」下車(バス所要時間:約25分)

＊お車でのご来館はご遠慮ください

MAU M&L

傳單（正、反面）

應用圖（2張）

「PANTIE and OTHERS」田部井美奈個展

D＋AD：田部井美奈

這是田部井美奈在台灣的首次個展,展覽主題源自她在日本瀨戶內
藝術書展的獲獎作品「Zine–PANTIES」──以簡單的幾何圖形巧妙
設計出女性內褲。本次展覽作品以幾何圖形為概念,展示十二張海
報及其他作品,旨在探討一組組的圖形與 3D 空間的視覺關係。

海報：707mm × 1000mm
宣傳冊：148mm × 210mm

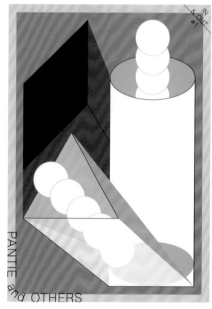

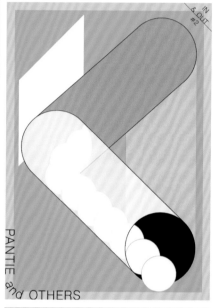

版面分析：
① 在這組名為「IN & OUT」(進與出)的設計
中,設計師田部井美奈利用色塊組合及圖形的
重疊,如圓形、三角形和方形,營造出立體空
間感。

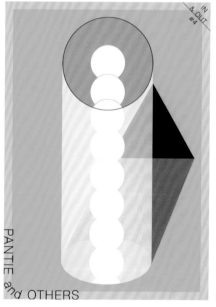

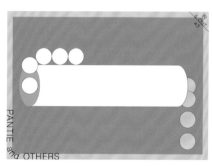

海報(4 張)

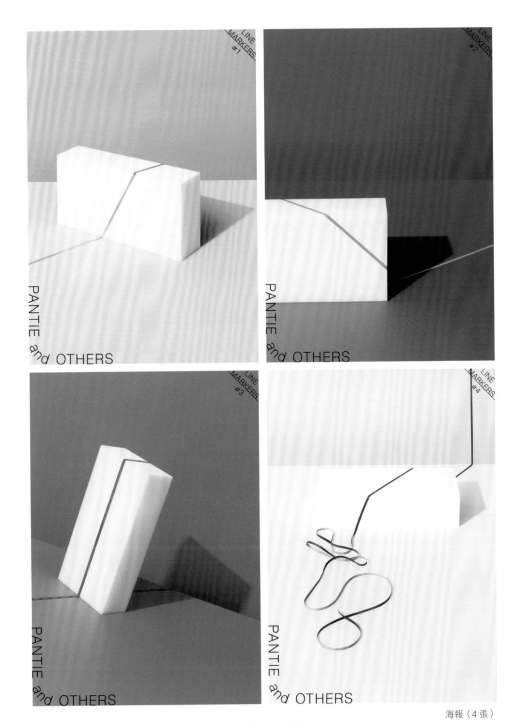

海報（4 張）

② 作品「LINE MARKERS」（線條製造）中，線條、立方體與
陰影的結合，營造出立體空間感。

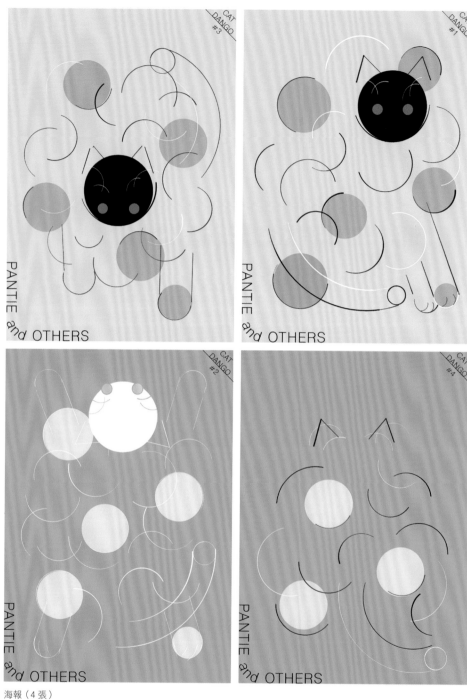

海報（4張）

③ 設計師田部井美奈在作品「CAT DANGO」（貓團子）中，利用
圓圈和線條，創作出貓咪的形態。

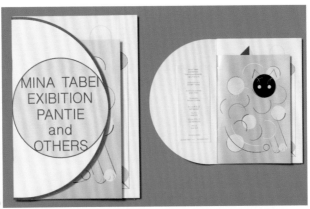

宣傳冊封面與內頁（7張）

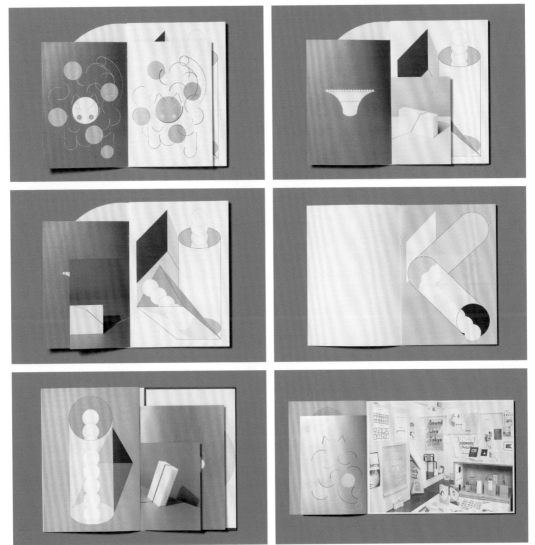

「很高興見到你：技術／藝術」展覽

D：佐藤豊

「很高興見到你：技術／藝術」是仙台媒體中心舉辦的展覽，五位
藝術家試圖透過思考核災後的「技術」與「藝術」間的關係，傳達
出對未知和自然的畏懼。設計師佐藤豊為展覽創作了宣傳海報。

海報：728mm × 1030mm
傳單：210mm × 297mm

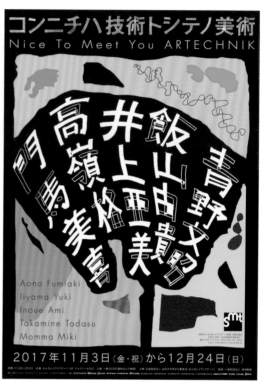

海報（2張）

版面分析：
不規則的幾何圖形搭配不同的色彩，構成豐富的版面。

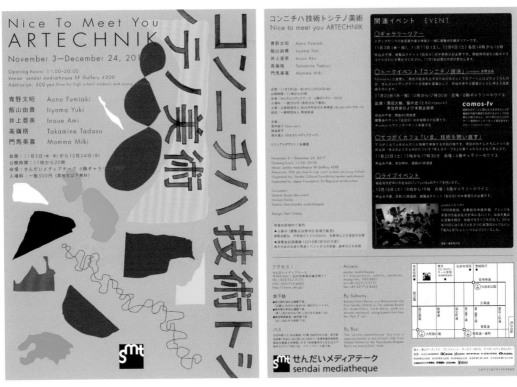

傳單（正、反面）

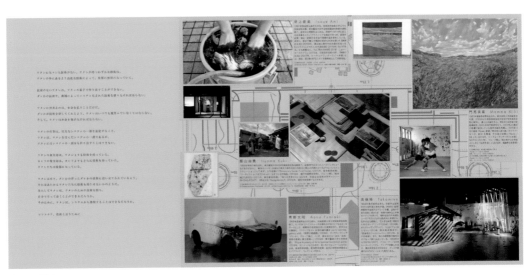

傳單展開圖

「未來之子」藝術聯展

D＋AD：Hiroya Kaya

「未來之子」是東京池袋的藝廊書店 POPOTAME 舉辦的藝術聯展，
設計工作室 Conico 設計了充滿漫畫元素的邀請卡和傳單。

邀請卡：100mm × 148mm
傳單：148mm × 210mm

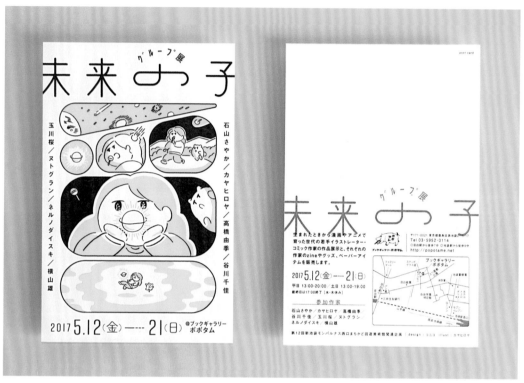

邀請卡（正、反面）

版面分析：

① 版面構圖以分鏡方式呈現。

② 設計師選用黑色以及黃、綠兩種特色進行印刷。

■ K 100

　 特色

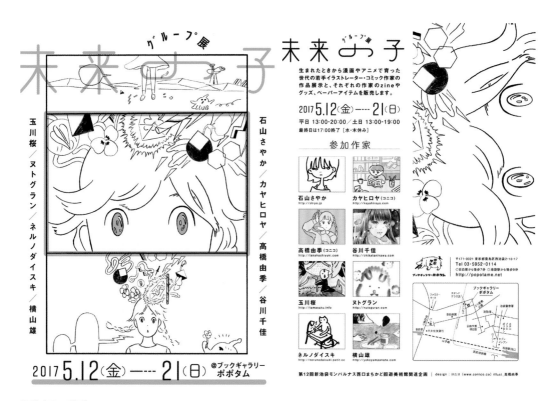

生まれたときから漫画やアニメで育った
世代の若手イラストレーター・コミック作家の
作品展示と、それぞれの作家のzineや
グッズ、ペーパーアイテムを販売します。

参加作家

石山さやか
http://ishiya.jp

カヤヒロヤ（コニコ）
http://kayahiroya.com

高橋由季（コニコ）
http://takahashiyuki.com

谷川千佳
http://chikatanikawa.com

玉川桜
http://tamasaku.info

ヌトグラン
http://nutoguran.com

ネルノダイスキ
http://merunodaisuki.petit.cc

横山雄
http://yokoyamaanata.com

〒171-0021 東京都豊島区西池袋2-15-17
Tel 03-5952-0114
http://popotame.net

第12回新池袋モンパルナス西口まちかど回遊美術館関連企画 ｜ design：コニコ（www.conico.co）illust_高橋由季

傳單（正、反面）

配圖

K 100

特色

《偉大的旅程 3》表演秀

D＋AD：楠木寬和

《偉大的旅程 3》（great journey 3rd）是舞蹈演員近藤良平和音樂家永積崇的一場表演秀。

「兩位表演者演出時會使用各種的道具，把觀眾帶到充滿想像力的世界。所以傳單被設計得像阿拉丁飛毯。當你將兩位表演者的人形紙板立起來，他們看起來也像在飛毯上野餐。」——楠木寬和

傳單：205mm × 297mm

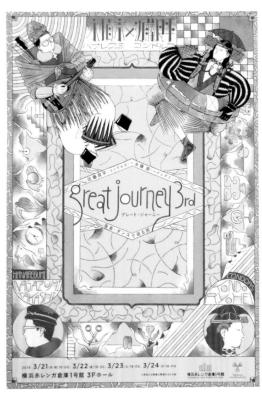

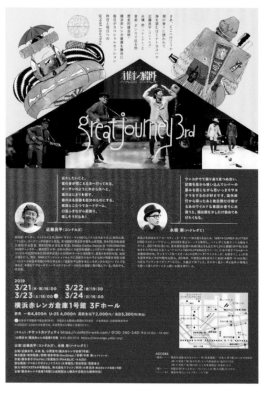

傳單（正、反面）

版面分析：
設計師用插畫呈現出表演內容，合作插畫師大津萌乃根據表演風格設計了字體。

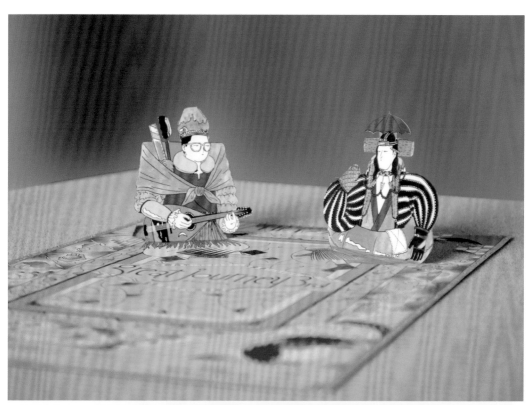

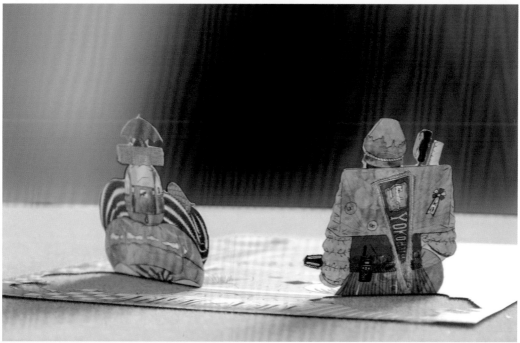

傳單立體效果（2張）

DF：ABEKINO DESIGN｜CD：Shinji Ono｜PD：Mitsuhiro Obara｜ILL：大津萌乃
PH：Kota Sugawara｜CL：Yokohama Red Brick Warehouse No.1　195

THA BLUE HERB 二十週年演唱會

D＋ILL：鷲尾友公

另類嘻哈團體 THA BLUE HERB 來自日本札幌市。作為粉絲的鷲尾友公，為他們在東京日比谷露天音樂廳的二十週年演唱會設計海報和 DVD 封面。他對該團的愛和敬重，令許多元素得以被描繪。

海報：515mm × 728mm

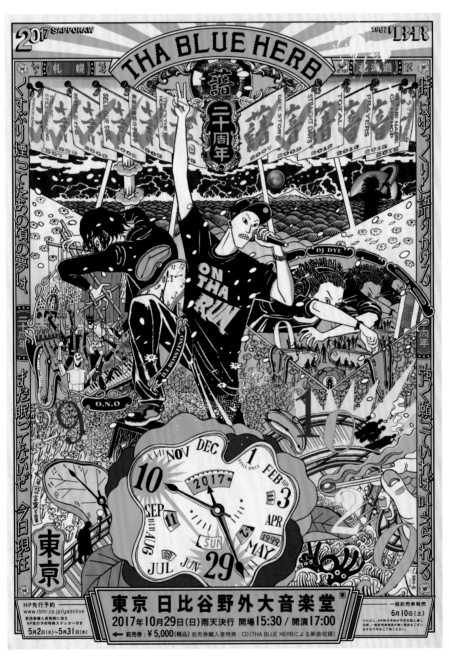

海報

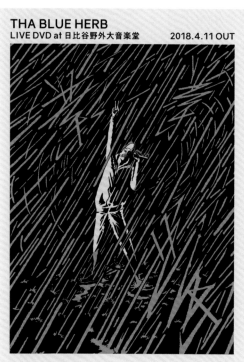

THA BLUE HERB
LIVE DVD at 日比谷野外大音楽堂　　2018.4.11 OUT

海報

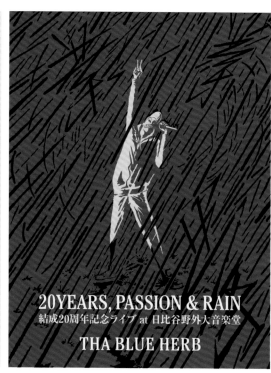

20YEARS, PASSION & RAIN
結成20周年記念ライブ at 日比谷野外大音楽堂

THA BLUE HERB

DVD 封面

版面分析：
版面設計帶有古典感，裝飾性的邊框紋樣體現了樂團的歷史和經典。

報紙專刊

《Anonima Dayori 》（アノニマだより）圖書指南手冊

D：關宙明

由 anonima studio（アノニマ・スタジオ）出版的圖書指南約一季出
刊一次，這是本介紹即將出版新書和已出版圖書的小冊子。設計公
司 mr.universe 擔任手冊的裝幀和排版設計。

手冊：94mm × 147mm

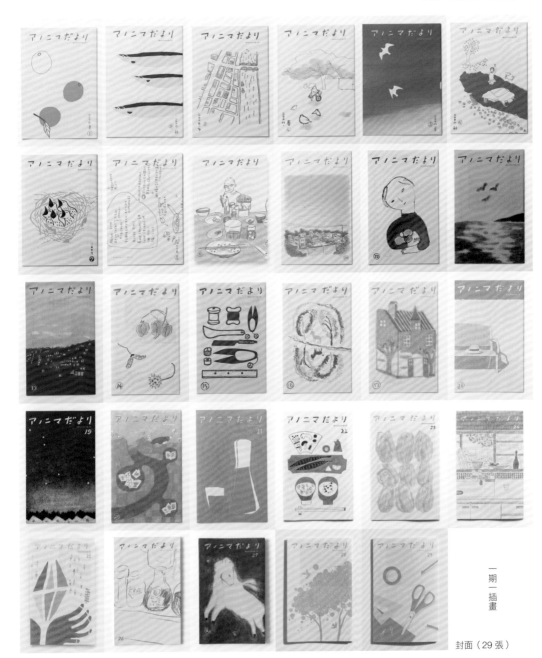

一期一插畫

封面（29 張）

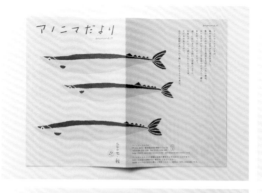

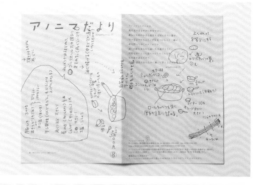

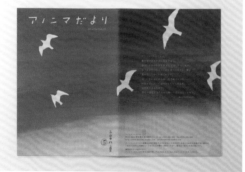

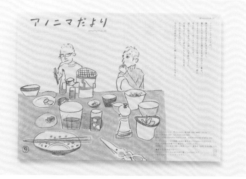

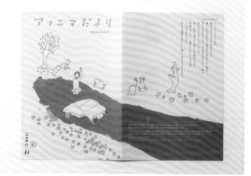

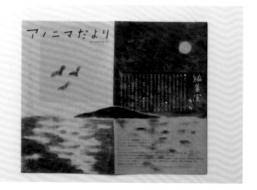

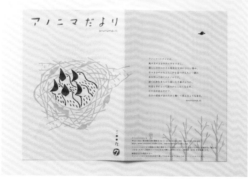

書封展開圖（7張）

版面分析：
設計團隊解釋，每一期插畫由不同插畫家完成，他們可以隨心所欲表達他們所感受的四季。封面的版面布局是固定的，但根據每一期插畫師的風格，標題字體有不同的細微調整。

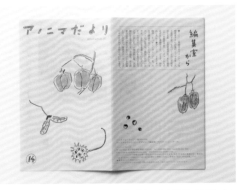

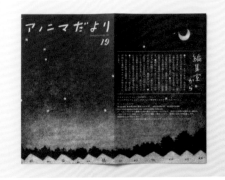

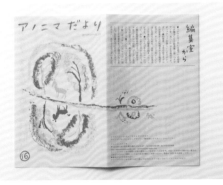

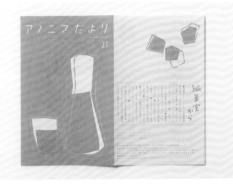

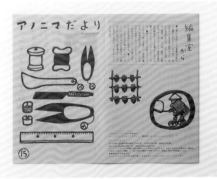

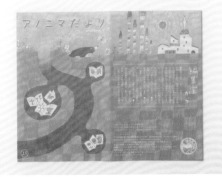

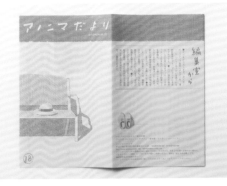

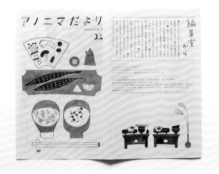

書封展開圖（8張）

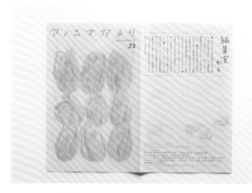

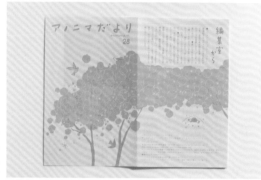

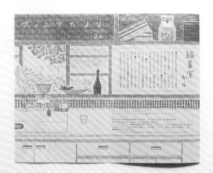

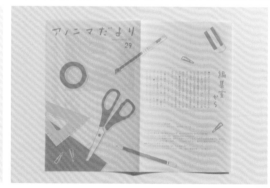

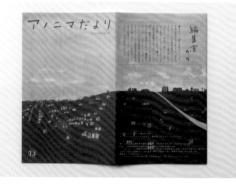

書封展開圖（8 張）

《味噌湯不配菜》食譜書

D＋ILL：關宙明

味噌湯是日本傳統的家常菜。為了表達味噌湯的傳統和熟悉感，設計師關宙明採用大量木版畫和手繪字。

書籍：150mm × 198mm

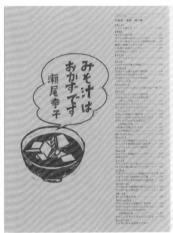

書衣及內封

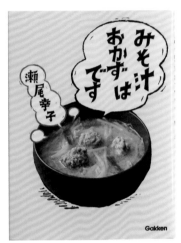

內頁（2張）

木版畫

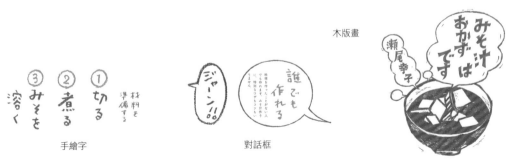

手繪字　　　　　　　對話框

　DF：mr.universe｜PH：Taku Kimura｜CL：Gakken

《只要下酒菜就好》食譜書

D＋AD：關宙明

書法字體和插畫傳達了烹飪書「有趣」與「簡便」的特點，內頁中
以較大的字級清楚展示每個烹飪步驟。

書籍：130mm × 182mm

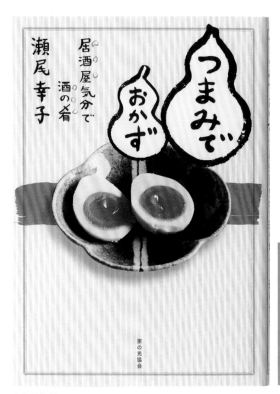

書衣及內封

內頁（2 張）

《生活的空白物語》回憶錄

D：關宙明

日本第三代韓籍詩人姜信子的這本書試圖尋找關於生與死的回憶，並探尋移民、難民、異鄉之人。她發現在眾多故事中，回憶的核心無法用言語描述。這個核心稱作「空白」，異鄉生活即「空白物語」。

「我利用大量插畫，將故事中所描述的世界延伸至另一種視角，增添故事深度。」——關宙明

書籍：120mm × 188mm

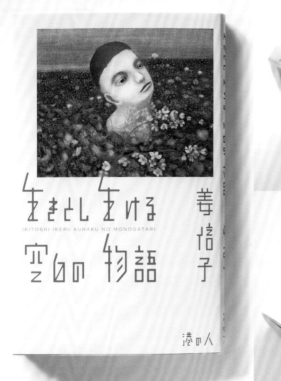

書衣（3張）

版面分析：

① 設計師配合插畫風格創作字體。

② 書衣設計適當留白，強化了書的主題。

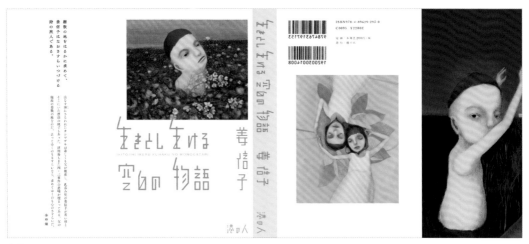

書衣

配圖

③ 封面、封底的插畫是同一張，顛倒放置並採單色印刷。

④ 書中的拉頁設計，可連續呈現插圖。

DF：mr.universe｜ILL：Taeko Yashiki｜CL：港の人

《Yocchi 之書》漫畫

D：Hiroya Kaya

這套漫畫講述了女孩 Yocchi 和她的貓咪「喵喵」的故事。設計師
Kaya Hiroya（カヤヒロヤ）以 Yocchi 的形象為主元素設計漫畫封面。

漫畫：128mm × 149mm

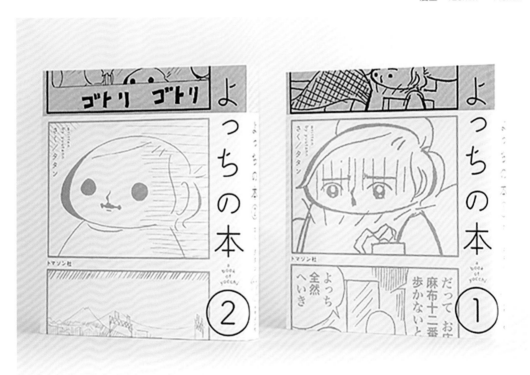

封面加書腰

版面分析：
該書的裝幀結構是平裝加書腰。書脊與後書腰也都可以看到 Yocchi 的漫畫形象。

　DF：Conico｜CL：Tomason社（トマソン社）

《不被情緒左右的 28 個練習》Noritake 書封插畫

AD＋D：岡本健
AD＋ILL：Noritake

「雖然很難不做，至少可以不拖」。該書以神經科學數據和實例解說「拖延症」的根本原因，還介紹了擺脫「拖延症」的要領。對細節極其敏銳的插畫師 Noritake 創作了本書的封面插畫。

書籍：130mm × 188mm

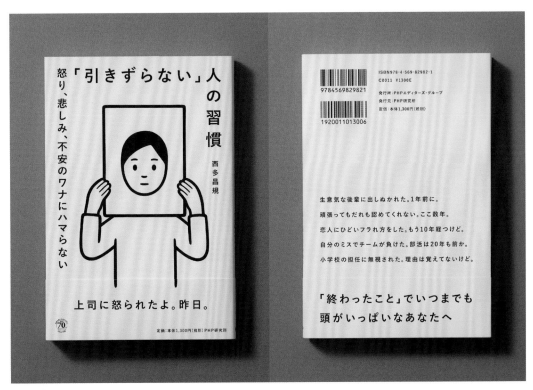

書衣加書腰

版面分析：
文字圍繞插畫呈邊框式排列，版面設計簡潔、清晰。

DF：Ken Okamoto Design Office Inc. | PH：Keita Tamamura | CL：PHP Interface

《裝扮》

D＋AD：寺澤圭太郎

電影《裝扮》（ドレッシング・アップ）講述了一個處在青春期的初中女生的故事。面對母親的去世，她嘗試瞭解關於母親的一切，卻發現了母親不為人知的過去。這是寺澤圭太郎為電影設計的海報。

海報：515mm × 728mm

「為讓觀眾想像年輕女主角安靜表面下的瘋狂，照片被放置在一個翻轉的剪影中。隨意排列的插畫與標題字體間，不規則的間距表達了女主角不穩定的狀態。海報以 CMYK 四色在霧面的雪銅紙上印刷。」

——寺澤圭太郎

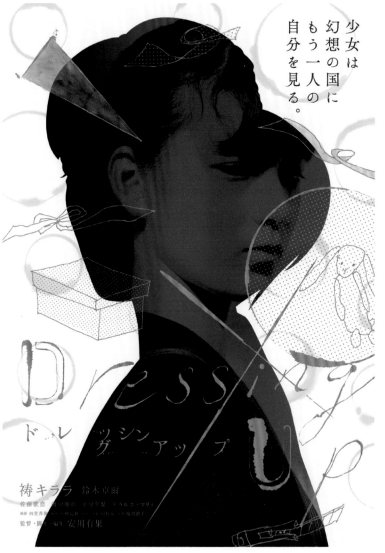

海報

FLAGS 度假飯店男子選美大賽

D＋AD：羽山潤一

設計公司 DEJIMAGRAPH 為九十九島海灣度假飯店「FLAGS」的男子選美大賽製作了傳單。傳單上，模仿日本當紅演員和藝人而創作的人物插圖各具特色，他們代表了選手的類型。

「我們選用獨具特色、能引發熱門話題的插圖。」——DEJIMAGRAPH

傳單：210mm × 297mm

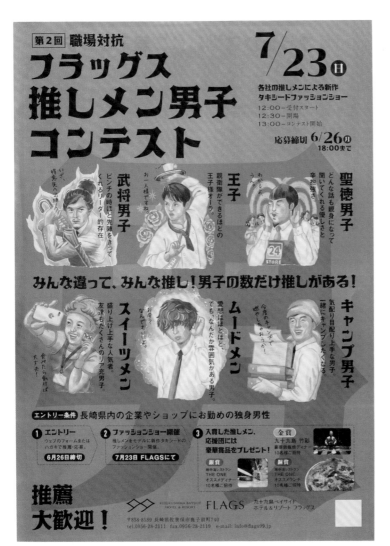

版面分析：

除了幽默的插畫，DEJIMAGRAPH 在設計和印製上選用大面積的金色作為底色，令傳單帶有閃亮的金屬感。

DF：DEJIMAGRAPH Inc. | CD：村川 maruchino 佑子（村川マルチノ佑子） | ILL：Aya Nakashima
CL：KUJUKUSHIMA BAYSIDE HOTEL & RESORT FLAGS

豐田搖滾音樂祭 2018

D＋AD＋ILL：鷲尾友公

「Toyota Rock Festival」（豐田搖滾音樂祭）是愛知縣豐田市舉辦的免費搖滾音樂祭。2017 年，由於大雨，音樂祭第二天的活動不得不取消，活動策劃方陷入了財務危機，於是成立了「SAVE TOYO-ROCK」（拯救豐田搖滾）群眾募資項目，為的是再舉辦一場新的音樂祭。目睹了整個過程的設計師鷲尾友公，為音樂祭設計了一個積極向上的宣傳海報。

海報：515mm × 728mm

「我利用插畫，將那些因大雨而無法到場的觀眾展示出來，他們蜂擁而至，聚集在音樂祭場館上空的雲層之間。」——鷲尾友公

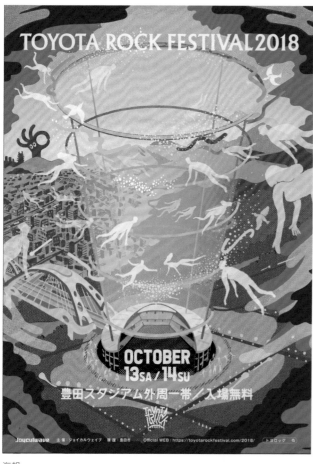

海報

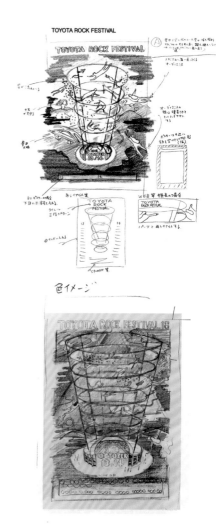

版面分析：
構圖以豐田體育場為中心軸，四面八方的觀眾衝破雲層，向中心聚集，視覺上呈放射狀。遠方作 OK 造型的「手君」像是在守護著場地和觀眾。畫面色彩熱烈，充滿動感，帶給人正能量。

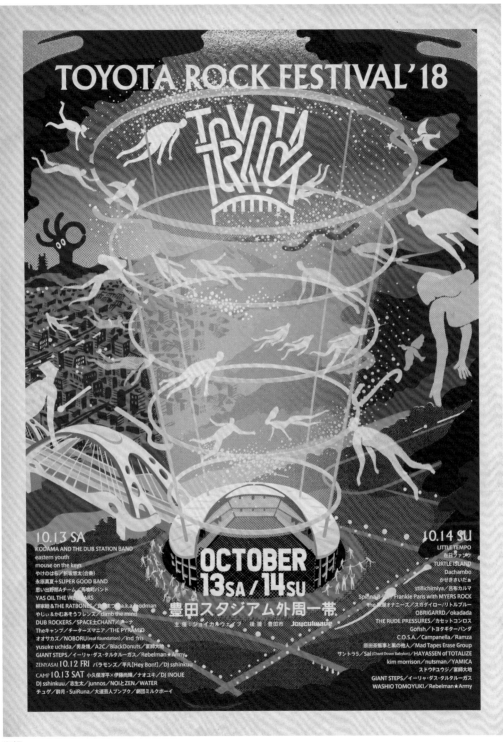

海報

配圖

「尋找動物」動物園促銷活動

D：大原健一郎、Yuki Saito
AD：大原健一郎

設計公司 NIGN 為商業中心和動物園共同舉辦的夏季促銷活動「尋找動物」（どうぶつさがし），製作了一套推廣產品，包括海報、徽章、集章卡等。

海報：515mm × 364mm

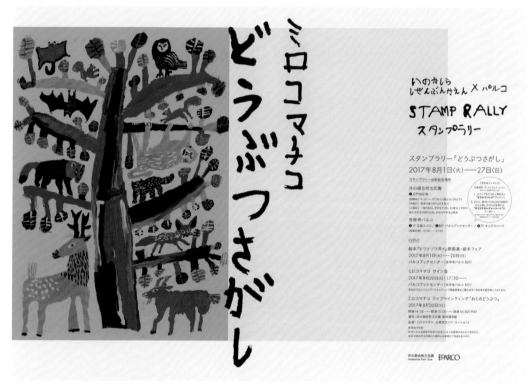

海報

版面分析：

① 插畫的應用是設計的核心。NIGN 解釋，Mirokomachiko（ミロコマチコ）是一位對動物有著強烈親和感的藝術家，其個人特色都呈現在作品上。

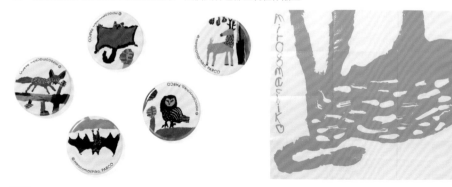

徽章

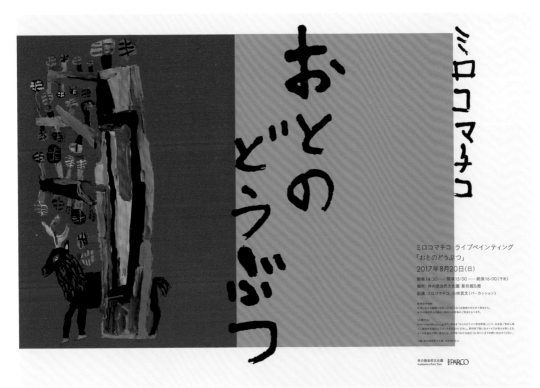

海報

② 兩組海報的底色，皆為高飽和度的對比色，
與插畫共同形成強烈的視覺畫面。

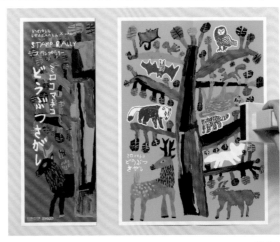

集章卡

③ 塗鴉式手寫體與插畫風格呼應。

大、中、小字體區分資訊
的主次

DF：NIGN Co.,Ltd. | CD：Reina Kobori | ILL＋手寫標題：mirocomachiko | CL：Parco Co., Ltd.

日本全國木芥子祭

木芥子是一種源自日本東北地區的木製手工人偶。在全國木芥子大賽，除了經典的東北彌治郎系木芥子，來自日本各地的木芥子也將被展示。2016 年和 2017 年木芥子大賽海報皆由設計團隊 COCHAE 完成。

D：COCHAE
AD＋CD：Yosuke Jikuhara

海報：728mm × 1030mm
　　　515mm × 728mm
明信片：100mm × 148mm（2016）
時間表：210mm × 297mm（2016）

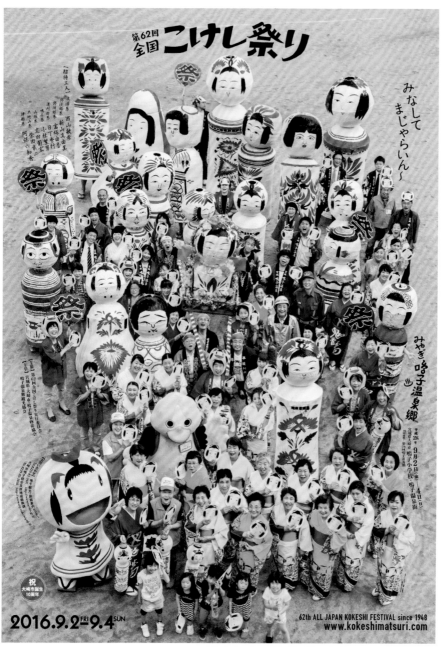

海報

海報

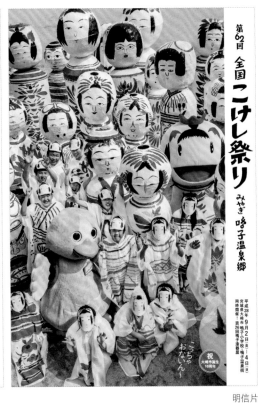

明信片

「這些海報是向東北地區的研究者、
愛好者、製作者以及木芥子文化致
敬。」——COCHAE

版面分析：
① 2016 年海報的主視覺
圖像以攝影的方式呈現。

時間表

明信片

② 攝影照片作為版面的主體，文
字沿著人群的外輪廓排列。

海報

③ 2017 年宣傳海報的版面是一張完整的插圖，通過手繪插畫的方式，呈現節日的快樂氛圍。

 DF：COCHAE｜ILL：Asao Harumin｜PH：Harumi Obama（2016）｜CL：Osaki-shi Miyagi-ken Japan

八王子舊書祭第十三回：DIY

D：Uchida Go

八王子舊書祭第十三回以「DIY」為主題。設計師選擇手寫字體和手
繪插圖為舊書祭製作宣傳海報。

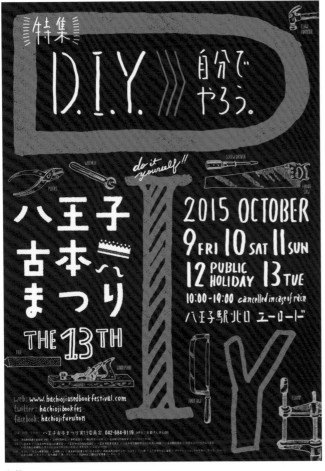

海報

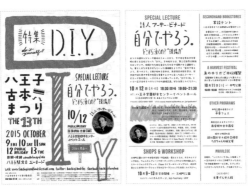

傳單
（正、反面）

版面分析：

① 手繪的工具圖像，分布
在版面各個角落。

配圖

② 「DIY」三個手繪字母
在版面中放大處理，文字
資訊排列在字母之中及字
母周圍。

第一屆全國優格高峰會

日本茨城縣小美玉市舉辦了第一屆全國優格高峰會。在為期兩天的高峰會中，優格愛好者匯聚一堂。設計公司 TRUNK 受邀為這場活動製作了一系列宣傳品，如海報、傳單和導視系統。

D：Ryotaro Sasame、Satomi Sukegawa、Hiroyuki Tachihara、Yoko Tachihara、Yukiko Inage
AD：Ryotaro Sasame

傳單：210mm × 297mm

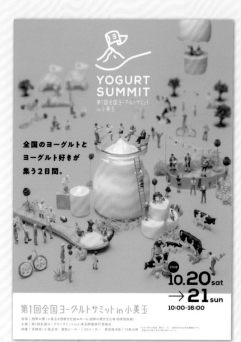

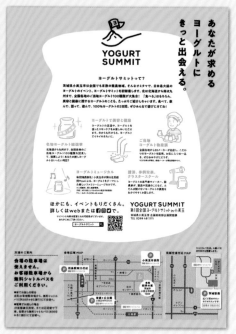

傳單（正、反面）

版面分析：

① 設計團隊表示，微縮世界的視角表現出活動的歡樂氛圍，例如你可以看到小小人們正享受著優格足浴。

② 除了運用微縮攝影，設計師團隊也設計了多個與主題相關的向量圖。

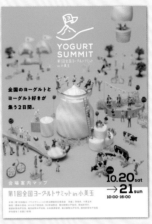

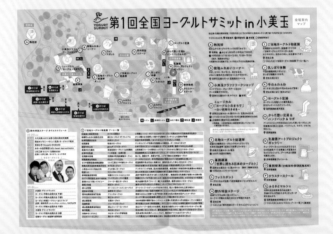

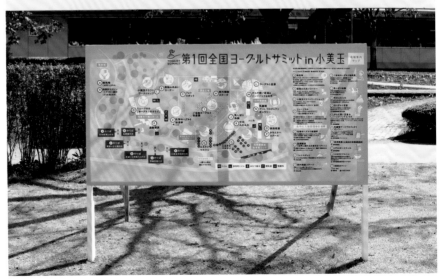

傳單與導視系統
（3張）

「夏日大公開」環境問題宣導活動

D：Ryotaro Sasame、Satomi Sukegawa
AD：Ryotaro Sasame

「夏日大公開：你所知道的環境問題可能只是冰山一角」是日本國立
環境研究所舉辦的宣導活動。設計公司 TRUNK 製作了傳單和折頁。

「正如主題名稱提到的『冰山一角』，海底存在著很多我們仍不知道
的環境問題，我們希望小朋友們能瞭解各種環境問題，以及各種為解
決問題所做的研究。」——TRUNK 設計團隊

傳單：210mm × 297mm
折頁：159mm × 297mm
　　　630mm × 297mm

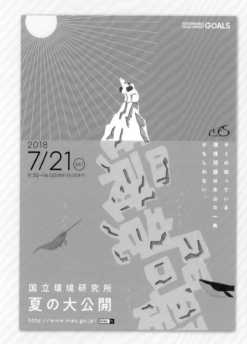
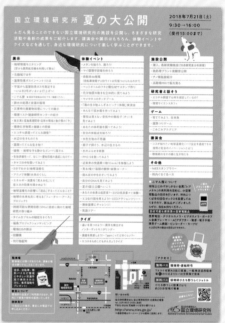

傳單（正、反面）

版面分析：
① 設計師巧妙地將「環境問
題」四字設計成冰山。

② 藍色、綠色分別代表天空
和海洋。

■ 藍色・天空

■ 綠色・海洋

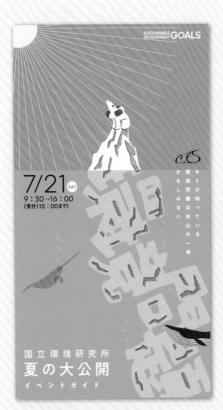

折頁（正、反面與展開圖）

DF：TRUNK inc. | ILL：Satomi Sukegawa | CL：國立環境研究所

春季環境講座 2018

國立環境研究所 2018 年春季環境講座的主題是「讓你滿腦子都在思索關於地球的一天」。為呼應主題,設計團隊將人的頭部畫成地球。這個簡明易懂的插畫被用作主視覺,運用在傳單及廣告標牌中。

D：Ryotaro Sasame、Satomi Sukegawa
AD：Ryotaro Sasame

傳單：210mm × 297mm
廣告標牌：750mm × 1500mm

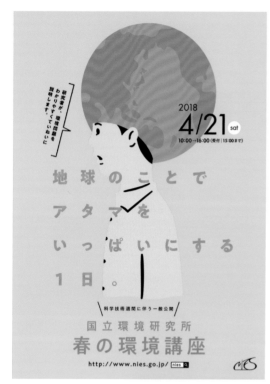

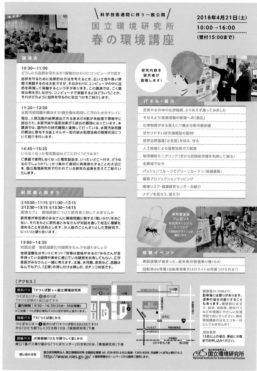

傳單（正、反面）

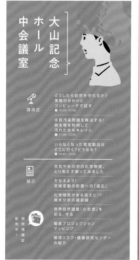

廣告標牌（3 張）

DF：TRUNK inc. | ILL：Satomi Sukegawa | CL：國立環境研究所

春季環境講座 2019

國立環境研究所 2019 年春季環境講座的主題是「讓我們一起展望地球的盡頭」。設計團隊表示，這個躍進地球內部的女孩是精心創作的插畫；高中生和大學學生是這場宣傳的目標族群，為了吸引他們的注意，引人注目的配色以及關鍵的 slogan 被運用在設計上。直觀的構圖清晰地向人們傳達出研討會資訊。

D：Ryotaro Sasame、Satomi Sukegawa

AD：Ryotaro Sasame

傳單：210mm × 297mm

配圖

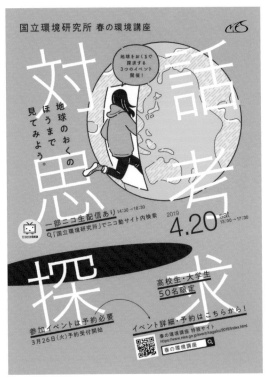
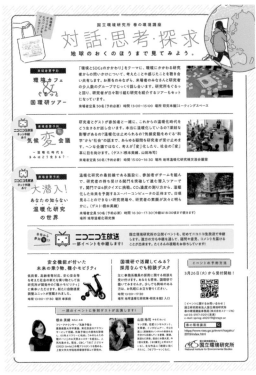

傳單（正、反面）

版面分析：
向上傾斜的文字編排與插畫互相搭配，令版面生動有趣。

當代藝術學校「MAD」宣傳手冊

設計師古平正義為當代藝術學校 MAD（Making Art Different），創作了一系列宣傳手冊封面。

D：古平正義

手冊封面：
210mm × 297mm
（2016＆2019）
257mm × 364mm
（2017）

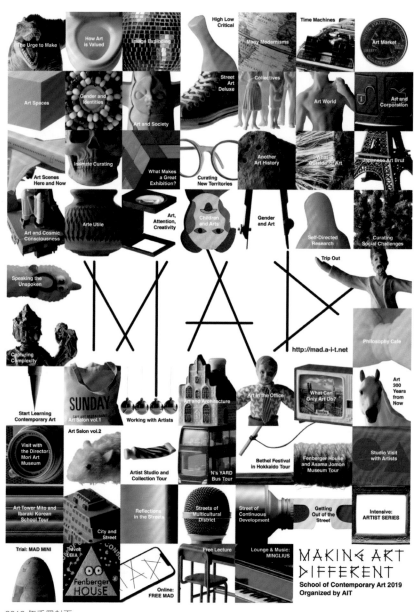

2019 年手冊封面

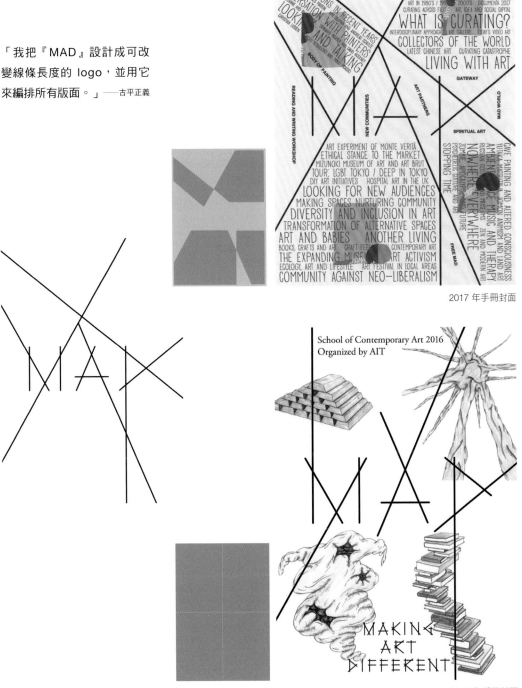

「我把『MAD』設計成可改
變線條長度的 logo，並用它
來編排所有版面。」──古平正義

2017 年手冊封面

2016 年手冊封面

DF：FLAME, inc. | DWG：Masahiro Wada（2016）、Peter McDonald（2017） | PH：黑澤康成（2019） | CL：Arts Initiative Tokyo

「清酒歷險」：KURAYA 清酒品牌設計

「清酒歷險」（SAKE ADVENTURE）是 KURAYA 在「日本清酒祭 2018」（JAPANESE SAKE MATSURI 2018）品嘗活動的品牌形象設計，該設計傳達出新一代清酒商如何重振當代清酒行業。這個活動除了吸引清酒愛好者，還希望吸引那些不太熟悉清酒的年輕人，主打客層為二十至三十五歲。

D：Miharu Matsunaga、Sakura Yamaguchi

AD＋CD：Miharu Matsunaga

海報：728mm × 1030mm
門票：50mm × 120mm
傳單：210mm × 297mm

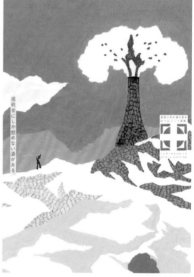

海報（4張）

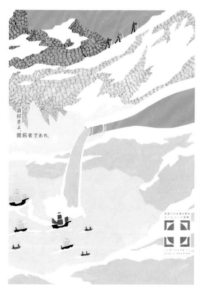

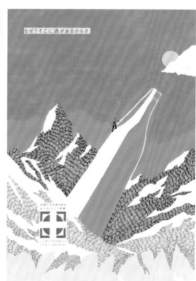

門票（4張，正面）

門票（4張，反面）

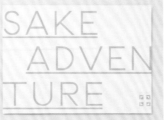

傳單（正、反面）

「我們利用插畫講述了不同的清酒歷險，如乘船尋寶、登山探險、入洞探祕等。」「製作清酒的過程艱辛而困難，我們將過程詮釋為一場『歷險』，釀酒人就是開拓者，他們在如酒瓶形狀的地方不斷探索。我們以現代設計風格，打破傳統清酒印象，讓大家瞭解現今的清酒行業。」——設計團隊

DF：Akane Katono｜ILL：Sala Kakizaki｜CW：Akane Katono｜CL：KURAYA

麒麟蘋果酒

D：Rumiko Kobayashi

AD：Yuki Tsutsumi、Ayaka Okamoto

設計公司 Creative Power Unit 和電通廣告公司為麒麟蘋果酒（Kirin Hard Cidre）設計了這套宣傳海報。

海報：1456mm × 1030mm

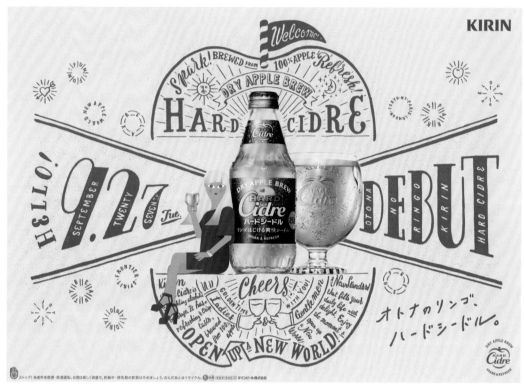

海報

版面分析：

① 設計團隊表示，蘋果酒在當時的日本並不出名，為了展示其魅力，他們以「打開吧！新蘋果世界」（Open Up! New Apple World）為概念進行創作。同時他們也指出，使用有紋理的紙張和手寫字體是為了傳達工藝感。

② 版面將手寫字體、手繪插畫、向量圖和產品攝影圖並陳。

向量圖　　產品攝影圖　　手寫字體與手繪插畫

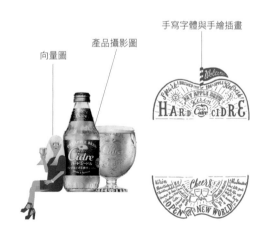

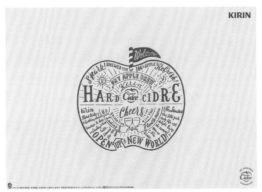

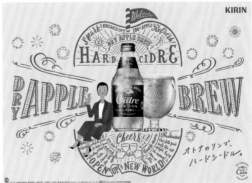

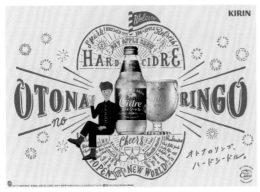

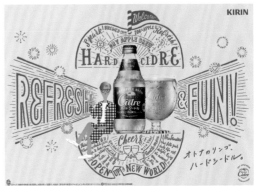

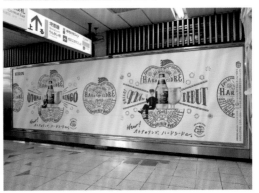

海報（5 張）、現場應用圖、產品包裝

DF：電通、Creative Power Unit｜CD：Shinya Nakamura｜ILL：Chalkboy、Shobu Tsuchiya｜PH：Takakazu Aoyama｜CL：Kirin Brewery Co., Ltd

MdN出版社賀年卡

設計公司 GRAPHITICA 為出版社 MdN 設計出一系列賀年卡。

D：Shiho Fujioka、Kazunori Gamo、Chihiro Takase

AD：Kazunori Gamo

賀年卡：148mm × 100mm

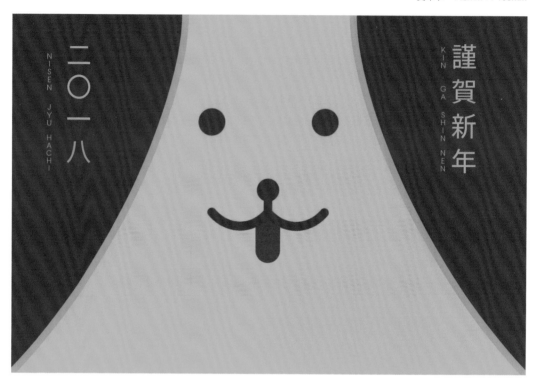

賀年卡（3張）

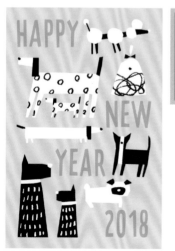

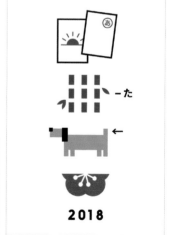

2018

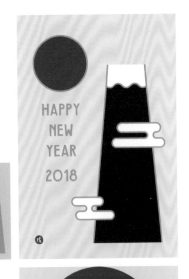

HAPPY
NEW
YEAR
2018

二〇一八 HAPPY NEW YEAR

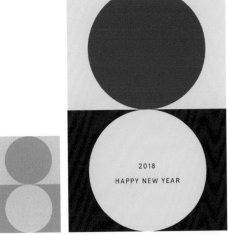

2018
HAPPY NEW YEAR

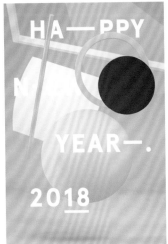

HA—PPY
N
YEAR—.
2018

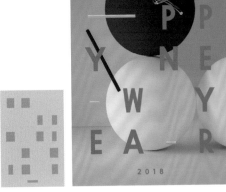

HA
P
Y
N
E
W Y
E A R
2018

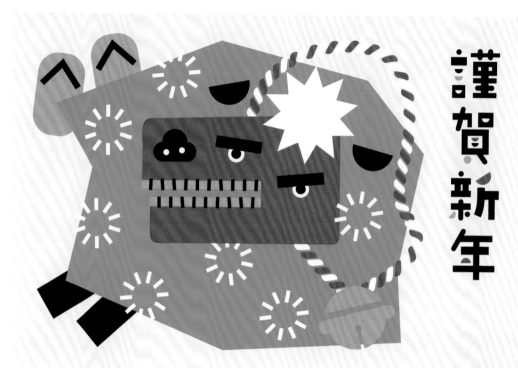

謹賀新年

賀年卡（5 張）

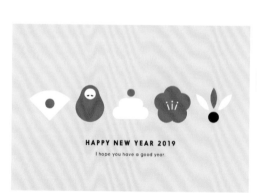

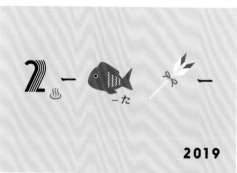

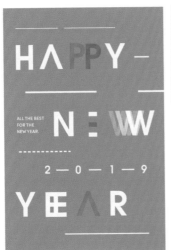

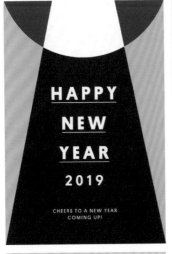

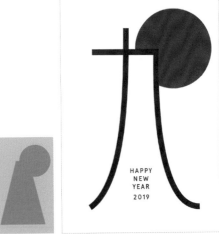

賀年卡（6 張）

DF：GRAPHITICA｜ILL：Shiho Fujioka｜CL：MdN Corporation

致謝

該書得以順利出版，全靠所有參與本書製作的設計公司與設計師的支持與配合。gaatii 光体由衷地感謝各位，並希望日後能有更多機會合作。

日本版面的法則：

gaatii 光体

編　　著	gaatii 光体
封面設計	白日設計
內頁構成	詹淑娟
執行編輯	劉鈞倫
校　　對	柯欣妤
企劃執編	葛雅茜
行銷企劃	蔡佳妘
業務發行	王綬晨、邱紹溢、劉文雅
主　　編	柯欣妤
副總編輯	詹雅蘭
總 編 輯	葛雅茜
發 行 人	蘇拾平

出　　版　原點出版 Uni-Books
　　　　　Facebook：Uni-Books 原點出版
　　　　　Email：uni-books@andbooks.com.tw
　　　　　231030 新北市新店區北新路三段 207-3 號 5 樓
　　　　　電話：（02）8913-1005　傳真：（02）8913-1056

發　　行　大雁出版基地
　　　　　231030 新北市新店區北新路三段 207-3 號 5 樓
　　　　　24 小時傳真服務 （02）8913-1056
　　　　　讀者服務信箱 Email：andbooks@andbooks.com.tw
　　　　　劃撥帳號：19983379
　　　　　戶名：大雁文化事業股份有限公司

初版一刷　2021 年 8 月
二版一刷　2024 年 7 月

定價　　　550 元

ISBN 978-626-7466-30-8（平裝）
ISBN 978-626-7466-27-8（EPUB）

ORIGINALITY IN JAPANESE LAYOUT DESIGN

Producer: SHIJIAN LIN
Editorial director: XIAOSHAN CHEN
Design director: ANYING CHEN
Edited by: JINGWEN NIE MENGNI GONG
Designed by: SHIJIAN LIN

圖書許可發行核准字號：文化部部版臺陸字第 110266 號
出版說明：本書係由簡體版圖書《日本版面創意》以正體字在臺灣重製發行，期能藉引進華文好書以饗台灣讀者。

國家圖書館出版品預行編目(CIP)資料

日本版面的法則：大師級解密，最好用的分解圖，從版型、字體、色彩、留白到配圖，帶你學好、學滿/ gaatii光體著. -- 二版. -- 新北市：原點出版：大雁文化事業股份有限公司發行，2024.07
240 面 ;17×23 公分
ISBN 978-626-7466-30-8(平裝)

1.版面設計

964　　　　　　　　　　　　　113007082